動物×人 擬人化
構思與技法

角色養成設計書

獸耳娘

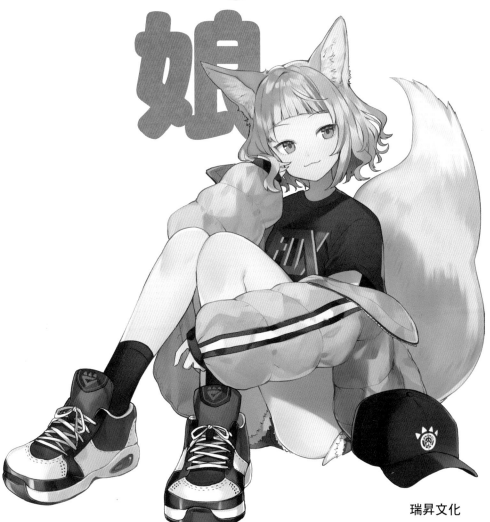

瑞昇文化

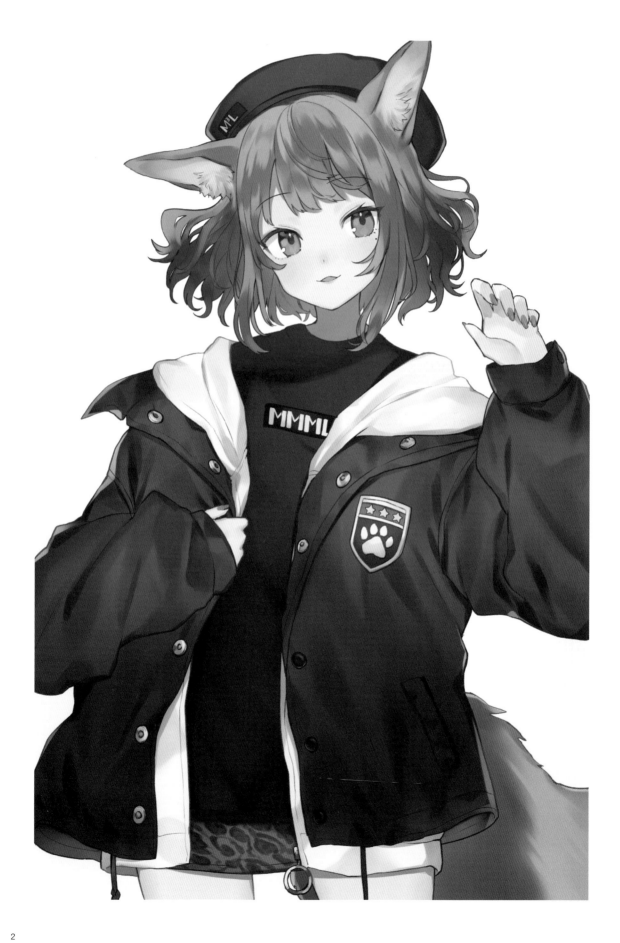

前言

感謝您購買本書。

本書的內容是以我的方法來解說獸耳角色的設計和構思方式。

我自己很喜歡獸耳角色和動物，想傳授當開始創作角色時會注意到和著重的地方，因此把所有菁華都濃縮在這一本書裡。

雖然書中刊載的內容只是範例，但希望能透過本書為大家創作獸耳角色或其他角色設計時帶來一點幫助。

2019 年 3 月しゅがお

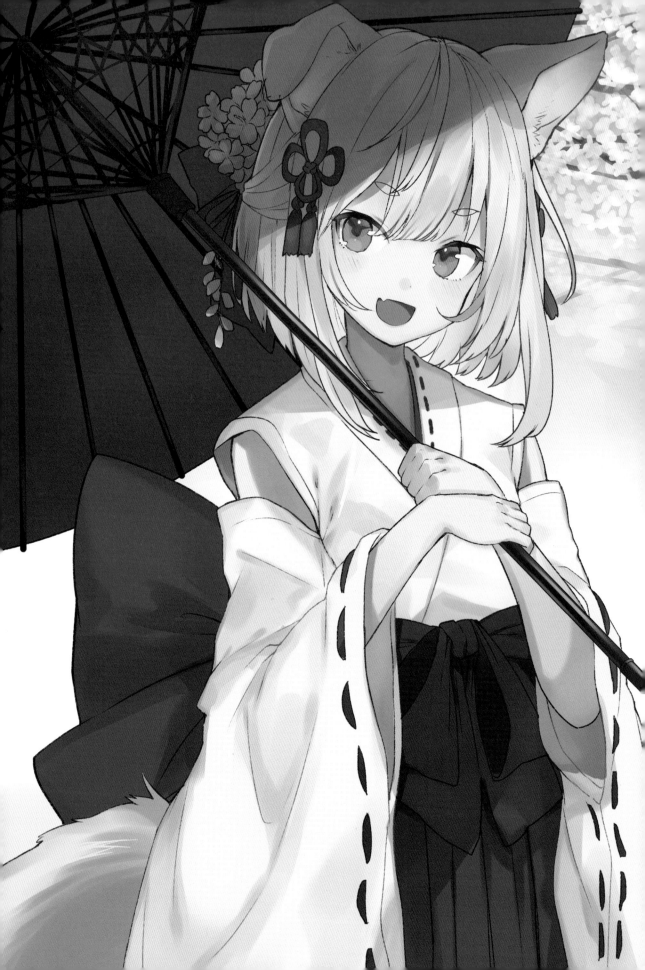

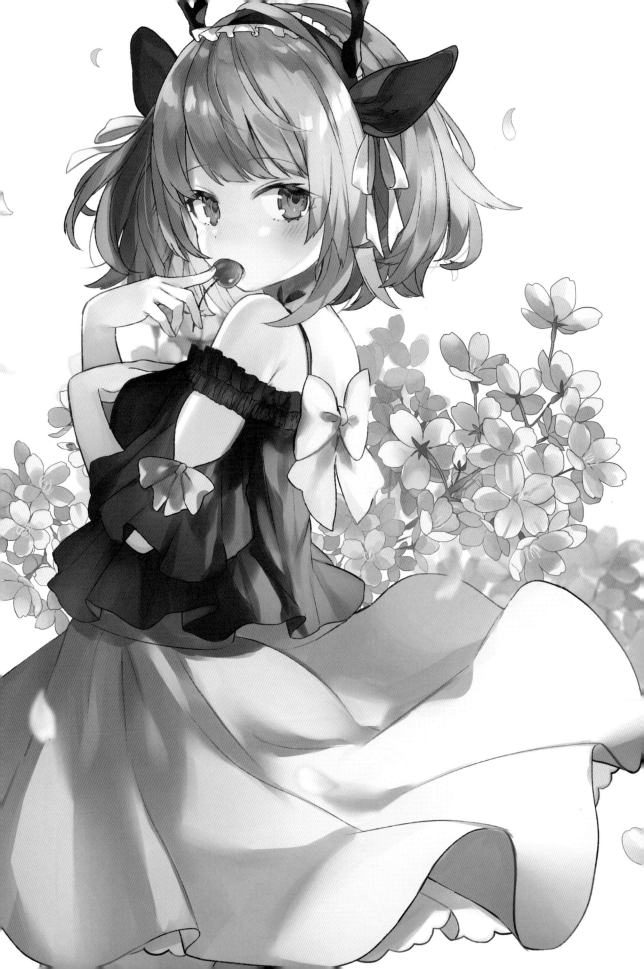

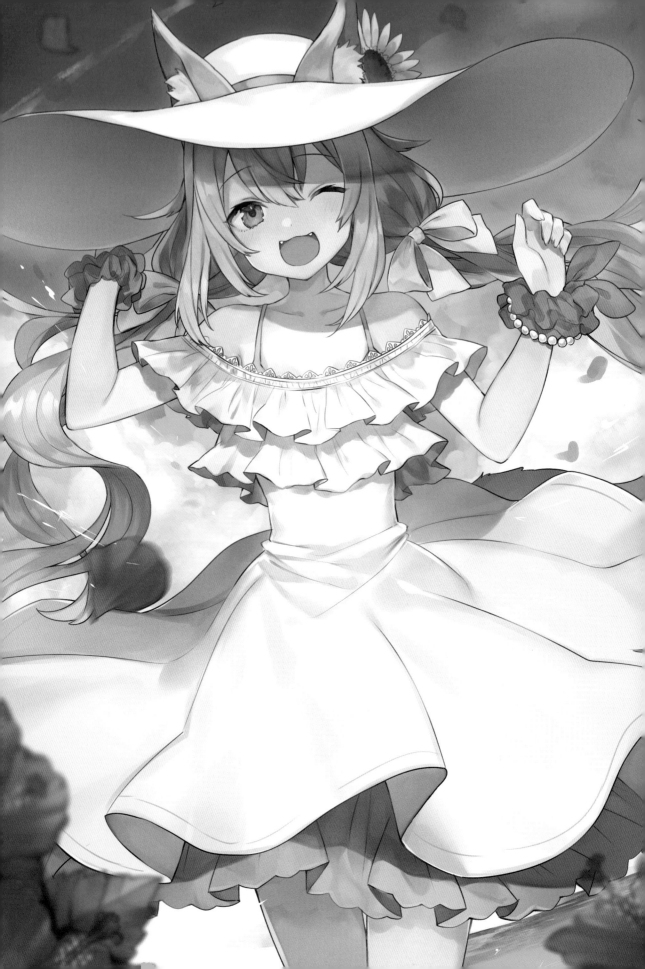

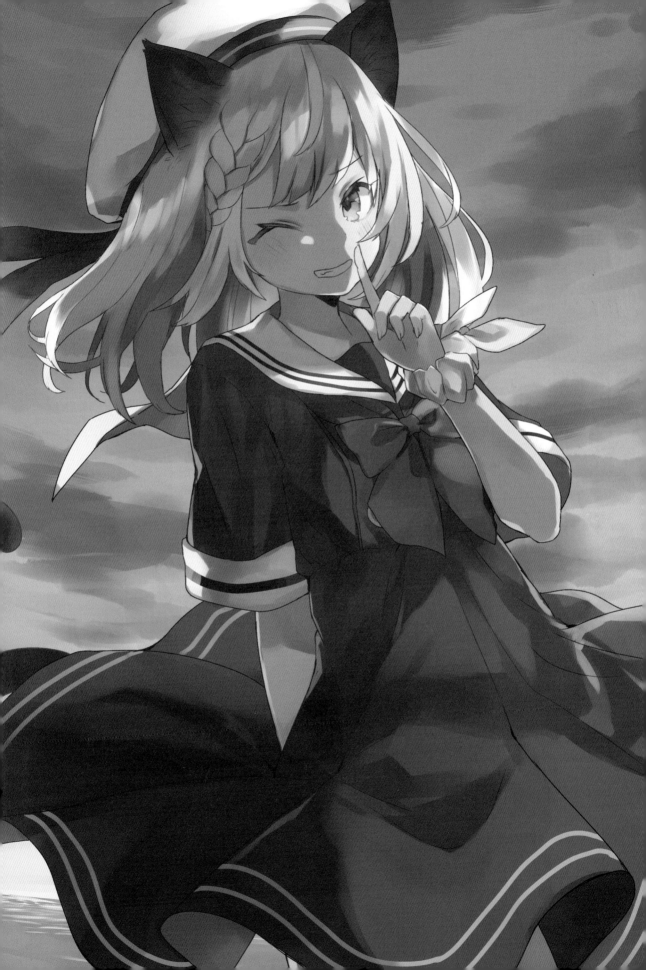

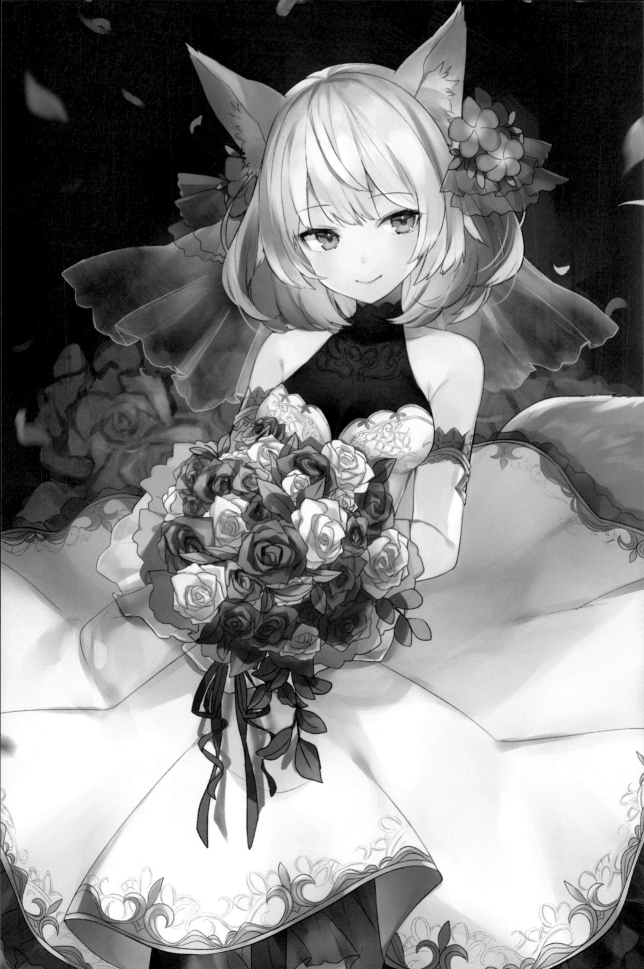

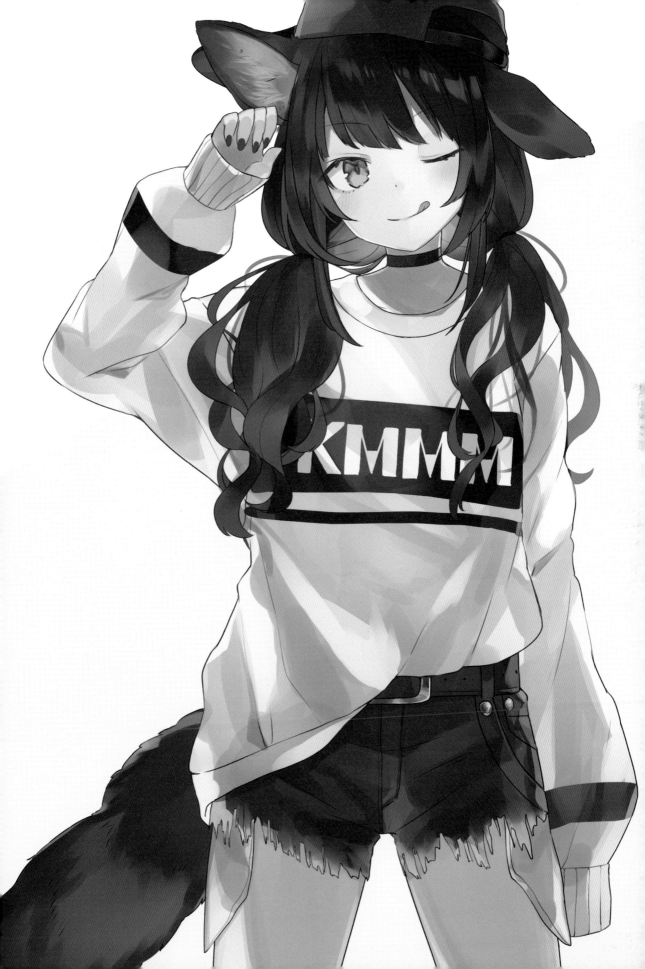

目次

慵懶的貓

冷酷的貓

擺出威嚇動作的可愛的貓

短鮑伯頭造型

古著女子造型

黑貓

家貓的設計——32

緬因貓

蘇格蘭摺耳貓

阿比西尼亞貓

曼切堪貓

美國短毛貓

孟買貓

俄羅斯藍貓

波斯貓

埃及貓

異國短毛貓

暹羅貓（現代型）

日本短尾貓

曼切堪貓

喜馬拉雅貓

曼切堪貓

美國短毛貓

暹羅貓（傳統型）

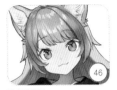
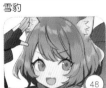

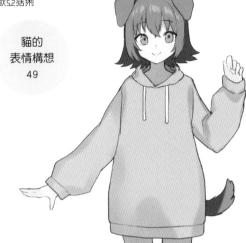

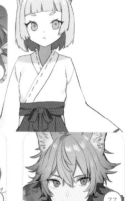

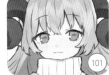
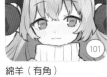

本書用法

Chapter 1
獸耳角色的基礎
獸耳角色的概要還有解說設計角色時的構想方式

Chapter 2
獸耳角色的設計
貓、狗、狐狸等，介紹每種動物的角色設計

基本頁面
解說各動物的基本特徵，並介紹每種動物從形象到角色化的技巧

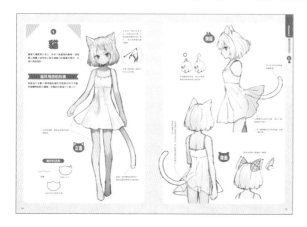

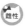

也會介紹不同類型的角色設計

依動物種類區分的設計頁面
細分各種動物並介紹將其角色化的技巧

可以藉由設計圖和放大圖確認細節的部份

藉由照片對照現實動物

按步驟將動物角色化

介紹設計方面以及事先了解可幫助設計的重點

更加深入挖掘角色再設計

介紹讓設計更加分的小技巧

刊載每種動物的表情構想

獸耳角色的
基礎

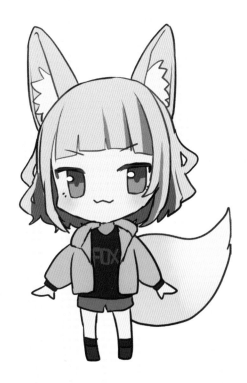

① 什麼是獸耳？

動物耳朵（獸耳）是自古以來就會使用的一種擬人化形式。
在進入角色設計的部分之前，先來說明有關獸耳的資訊。

🐾 獸耳的概要

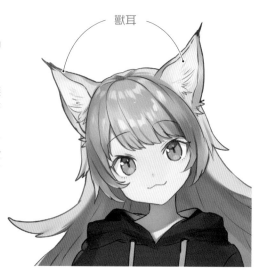

獸耳

獸耳是指在人型的角色頭上再加上動物耳朵。雖然日文中有很多不同的寫法，不過在本書中統一翻譯為「獸耳」。

從基本的動物中，如貓耳、犬耳、狐耳、兔耳等衍生出許多類別，只要在人的身上加上動物特徵並將其擬人化後就是獸耳角色。獸耳角色同時具有獨特的可愛感和野性，能直接將其動物形象傳達給讀者。
在構想角色設計的時候，不只有加上獸耳，大多會一起畫出尾巴和牙齒。另外，除了在人體上加入動物要素以外，也能藉由髮型和服裝的設計、戴在身上的首飾來呈現。現在的獸耳角色是指以動物為主題的所有角色，其中也包含把像是蛇等沒有耳朵的動物擬人化。

🐾 依人和動物的比例不同，呈現方式會有所差異

所謂的獸耳，並不只是具有動物特徵的角色。動物擬人化的方式很廣泛，會因比較接近人類或者想加強動物特徵的不同而有所變化。雖然沒有明確的劃分界線，因人和動物不同的比例而使外觀產生極大變化的話，就會分成不同的呈現方式。除了獸耳以外的形式，還有在人類的身形上長著像是動物的臉和四肢、體毛的是「獸人」、身形和外觀就像動物一樣但能直立行走的是「變身動物」等。本書中的獸耳角色大多是最接近人型外觀的角色。

接近人類 ← → 接近動物

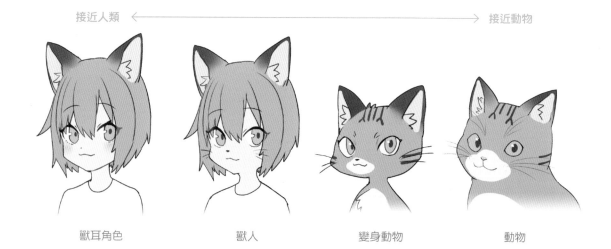

獸耳角色　　　　　　　獸人　　　　　　　變身動物　　　　　　　動物

② 獸耳的畫法

雖然沒有硬性規定獸耳的畫法，但活用不同位置的優點，可以增加繪畫角色的魅力。一起來看各種類的特徵吧！

🐾 畫在上方

大部分的動物耳朵都會畫在頭的上方。所以，這是一個能直接呈現動物姿態的位置。

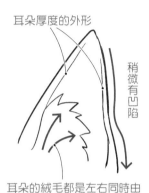

耳朵厚度的外形

稍微有凹陷

耳朵的絨毛都是左右同時由內朝外生長

貓、狗和狐狸等，大多數動物都有的豎耳

有些狗和兔子會有垂耳朵

🐾 畫在旁邊

從頭的側邊呈水平或向斜上方長。另外，因為和人的耳朵的位置較近，因此適合畫在較接近人類文化或情感的角色上。

綿羊和山羊的耳朵位置

🐾 畫好幾個耳朵

除了獸耳也畫上人類的耳朵，可以同時呈現動物與人類的姿態。另外，畫出複數耳朵的想法也很有趣。

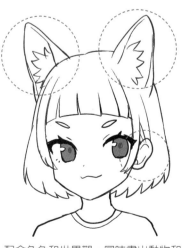

配合角色和世界觀，同時畫出動物和人類的兩種耳朵也不錯

尾巴的畫法

以獸耳角色來說不可或缺的就是尾巴。配合角色和世界觀，構想怎樣的呈現方式最適合很重要。

🐾 畫尾巴的位置

尾巴和耳朵一樣沒有固定的位置，只要注意從人類尾椎骨的位置開始長，就能自然地畫出尾巴。

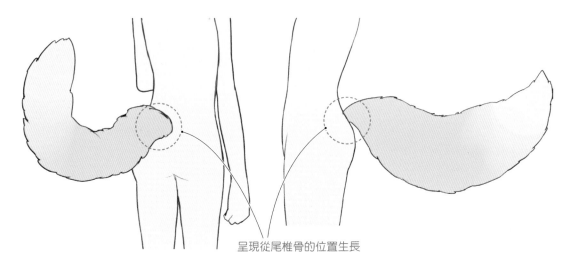

呈現從尾椎骨的位置生長

🐾 尾巴的動作

不同動物有大小和形狀不同的尾巴動作，依不同的畫法可呈現的形式很廣泛。除了臉部表情，尾巴的動作也可以表達情感，只畫尾巴而不畫四肢，正是獸耳角色的特色。

搖尾巴

最受歡迎的尾巴動作。

尾巴繃緊伸長

經常使用於表現緊張或憤怒等情境。

讓尾巴如同四肢一樣活動

使用於拿東西、懸掛於某物上等表現。

 與服裝的關係 從尾巴和服裝的關係，提供了獸耳角色所在世界擁有的文化以及如何生活等情報。

從服裝的空隙中伸出尾巴

採用從衣服空隙彷彿能看到尾巴的描繪方式，外觀看起來稍微有點凌亂，另一方面也可強調可愛感。舉例來說，讓誤闖異世界並迷路的獸耳角色穿上沒有尾巴文化的服裝等場景。

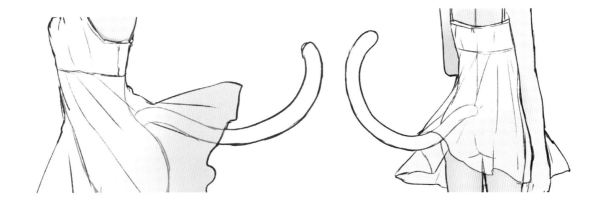

貫穿服裝的尾巴

尾巴從服裝開好的洞中伸出來的描繪方式，可以呈現出自然的外觀。舉例來說，這種形式能說明獸耳角色在其世界中佔據了主要地位，或是有在衣服上加工的文化等。

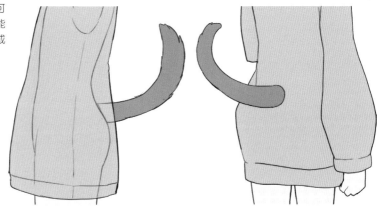

和服裝融為一體的尾巴

角色的身上沒有長尾巴，而是在服裝和配件上活用尾巴當作道具之一來使用的手法。就設計上來說，除了變成有可愛特徵的服裝，也可以說明該角色的人類和動物的成分哪個所佔的比例較高。

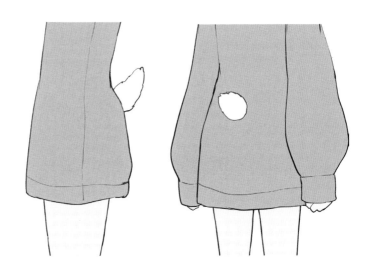

4 注重外形輪廓的角色設計

角色的外形輪廓和帶給讀者第一印象有關。有魅力的角色，其外形大多簡潔。在構想角色的外形輪廓時，可以應用時尚界使用的外形和線條的概念。畫插圖時除了構想服裝的外形，也包含頭髮和飾品的擺動。

🐾 A 字型

流暢的上半身線條，並增加下半身的份量，就變成像是英文字母「A」的外形輪廓。看起來也像三角形。能直接散發出女人味，並帶給人少女風的可愛印象。想讓男性角色增加可愛感時也很有用。在設計方面，可以考慮讓角色穿上飄逸且寬大的裙子或是長披風、從上半身包覆的連身洋裝、擴大頭髮的空間等各式各樣的呈現方式。

本書的大多數角色都是以這種外形輪廓來繪製的。

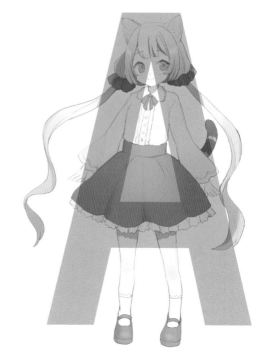

🐾 X 字型

上半身和下半身各有一定的份量，著重有女人味的纖細腰部線條，會變成如同英文字母「X」的外形輪廓。和 A 字型一樣，是可以凸顯出女人味的外形輪廓，更增加了成熟感與性感。在設計方面，可以考慮讓上半身穿泡泡袖讓肩部膨起來，下半身則穿裙子。另外，這也是適合胸部大的角色的外形。

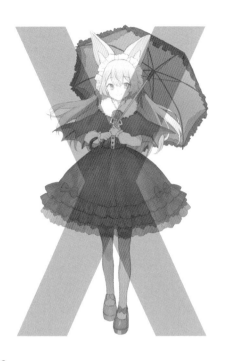

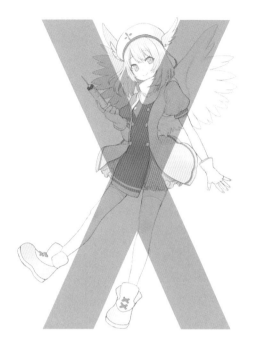

🐾 I 字型

上半身和下半身都穿沒有份量的衣服，如同英文字母的「I」一樣的外形輪廓，形成了時尚且苗條的形象。能將設計簡化也是其中一個特徵。可以襯托出身高和腿長的外形，因此很適合帥氣的成人女性等。

🐾 Y 字型

增加上半身的份量，並使下半身線條流暢，就形成如同英文字母「Y」的外形輪廓。看起來也像是倒三角形。因為給人男孩子氣的形象，所以適合想呈現男孩感的角色。可以讓身體看起來比較大，想襯托出男子氣概時也很有效果。

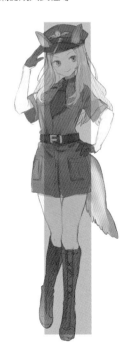

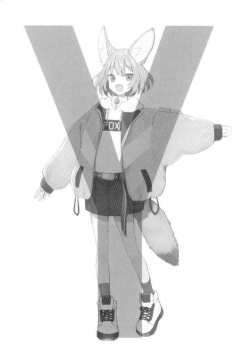

角色設計的訣竅

這裡要介紹角色設計的重點。以下介紹的方法不論哪個都是可行的，不過需事先提醒這些都不是必須遵守的硬性規定。

🐾 角色設計的 3 個重點

在構想角色設計時，會讓角色穿衣服和戴飾品。雖然穿戴的物品越多越華麗，但另一方面來看會害得整體變得雜亂無章。因此，想要突顯角色個性時，必須注意以下三點來進行設計。

1. 將身上穿戴的東西極簡化

身上戴著各式各樣的物品，就會難以傳達想要引人注目的地方，最終會使角色的個性變得單薄。

2. 讓角色穿戴當作角色特徵的要素

只要在角色身上加上華麗的要素，就會變成角色象徵和個性。這種時候，要將要素的數量縮減到 2～3 個以內。

3. 設計要素並非加法而是減法

不是「要加上什麼設計要素呢？」，而是以「留下代表性的東西」的想法來設計，就可以完成有個性又有魅力的角色。

雖然右邊的設計不差，但當成角色時很難留下深刻印象

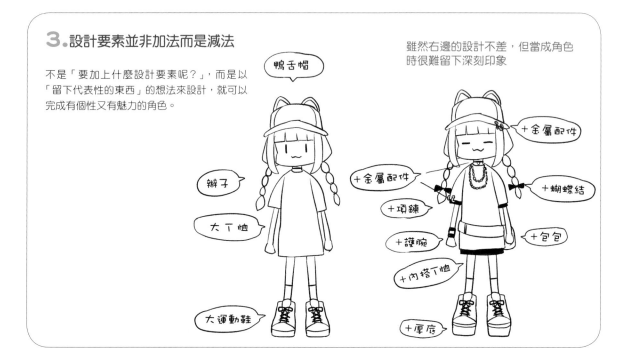

鴨舌帽
辮子
大T恤
大運動鞋

+金屬配件
+金屬配件
+項鍊
+護腕
+內搭T恤
+蝴蝶結
+包包
+厚底

One Point ⚫

相對地，卡牌遊戲或社群遊戲等重視畫面華麗度的插畫，會讓角色穿戴各種物品，在畫面中配置各式各樣的物品也會很有效果。必須配合插圖的導向，來構想設計要素的呈現方式。

🐾「獸耳」角色設計的4個重點

以角色設計重點當作基礎，再更進一步來看獸耳角色設計時的 4 個重點。

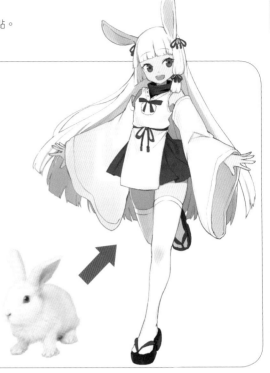

1.參考動物的外觀

運用動物的外觀特徵當作擬人化的基礎，以此來設計角色的方法。這是最標準且容易傳遞形象給讀者。具體可採用如下方的作法。

● 將動物的外形 融入髮型或服裝的輪廓中
　例）毛茸茸的動物設計成有份量的髮型，或穿有絨毛的衣服等

● 眼睛顏色保持原樣
　例）例如暹羅貓是藍眼睛、喜馬拉雅（兔）是紅眼睛

● 牙齒以虎牙的形式呈現

● 將動物毛色融入頭髮顏色或服裝顏色中（在次頁進行說明）

2.參考動物的個性

在設計時外觀以及個性上的特徵也十分重要。例如，貓耳角色的個性任性且驕傲，犬耳角色的個性則是活潑又開朗，與其形象完全符合。當然，因為貓和狗之中也有各式各樣不同的性格，詳加研究的話就能設計出許多不同個性的角色。

貓畫成有點高傲的感覺　狗畫成活潑開朗的感覺

3.參考動物帶給人的印象

從動物身上得到的印象或世界上廣為人知的形象都可以成為設計時的靈感。例如以下的設計想法，因為杜賓犬感覺很嚴肅，所以讓他穿戴尖銳的項圈和服裝；而狛犬和有稻荷神形象的狐狸，就讓他們穿上巫女服等。

4.只參考動物的其中一部分

取一定程度參考動物的特徵，剩下的設計則完全原創的方法。例如，只參考耳朵和尾巴，接下來再找出適合的表情和服裝。是設計自由度最高的方法。

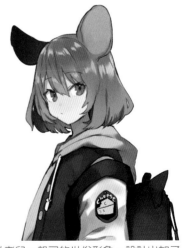

從老鼠＝起司的世俗形象，設計出加了起司圖案和起司顏色的衣服

當煩惱髮色的呈現方式時

在設計中加入動物原有的毛色是很受歡迎的方法之一，但因動物毛色千變萬化，也有複雜的花紋，有時會難以呈現。這種時候，就試看看只在角色的其中一部分添入動物最具代表性的毛色與花紋吧！具體作法如以下方法：

- 在頭髮上加入毛色挑染
- 當作服裝顏色或圖案呈現
- 在飾品中融入顏色或圖案

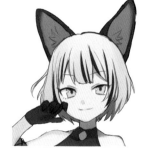

用挑染來呈現暹羅貓的代表性黑白毛色

乳牛圖案的裙子讓人一眼就能看出是以牛作為原型的角色

當煩惱服裝的呈現方式時

獸耳角色穿著的衣服，大多是從下述方法得到靈感後進行設計。

- **參考動物棲息國家的服飾**
 例）熊貓→中國→旗袍、北極狐→北極→愛斯基摩服飾等

- **參考生存氣候的服飾**
 例）要是在寒冷的地區就穿溫暖的衣服、在炎熱的地區就穿清涼的衣服等

- **參考動物所扮演角色以及帶給人的形象**
 例）像是德國牧羊犬就是警犬、烏鴉就是魔女的形象

- **從名字給人的印象來想**
 例）像是日本鹿就穿和服、埃及貓就穿埃及風格的服裝

- **配合情境**
 例）像是秋天就穿秋裝、海邊就穿泳裝等

- **讓角色穿想讓他穿的衣服**
 例）像是女僕裝、水手服等

- **也可以把動物原型當作首飾融入角色中**
 例）動物主題的手帕、髮夾、胸針或後背包等

藉由熊貓頭髮飾能輕易展現熊貓角色

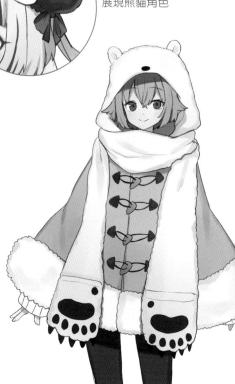

讓棲息在寒冷北極的北極熊穿著溫暖的裝扮

不要忘了只是創作

話說回來獸耳只是人造作品，並沒有規定必須嚴格地按照動物特徵來進行繪畫。更極端地說，我認為只要設計或畫面上可愛的話，就不需要忠實地畫出細節處。例如，同時畫出人類的耳朵＋獸耳、耳朵的毛畫得誇張又蓬鬆、吃巧克力或點心之類的動物不能吃的東西，這些地方也包含在角色的個性中，成為十分有魅力的亮點。此外，只要能邊對照現實動物邊描繪區分出獸耳或尾巴的形狀，耳朵和尾巴就不再只是裝飾。角色也會因此誕生出自己的特色與個性，成為具有說服力的設計。

獸耳角色的

設計

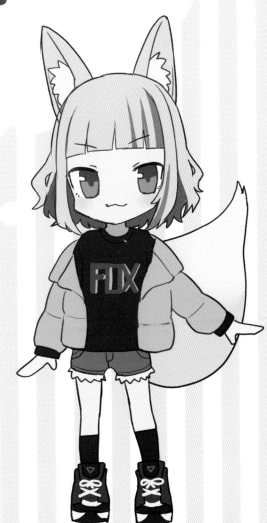

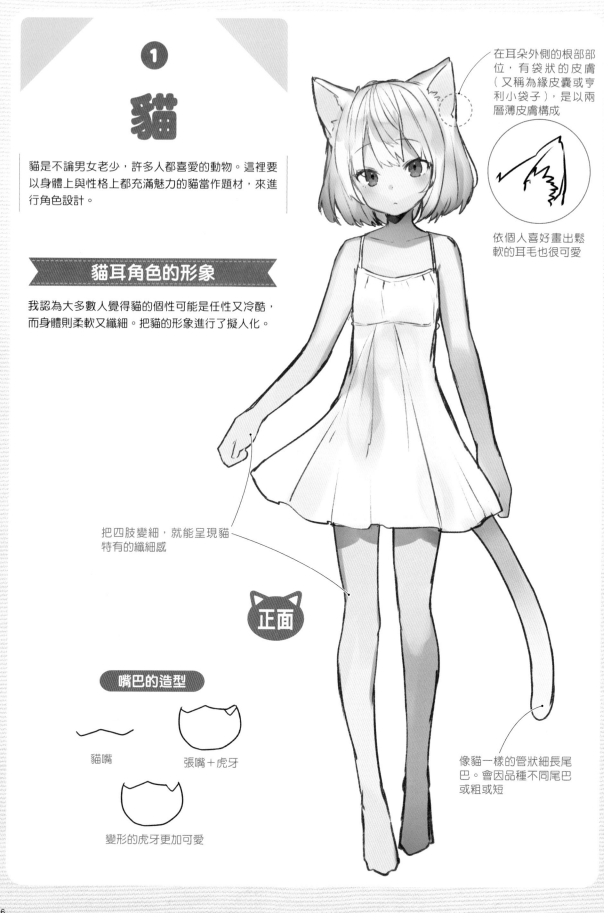

① 貓

貓是不論男女老少，許多人都喜愛的動物。這裡要以身體上與性格上都充滿魅力的貓當作題材，來進行角色設計。

在耳朵外側的根部部位，有袋狀的皮膚（又稱為緣皮囊或亨利小袋子），是以兩層薄皮膚構成

依個人喜好畫出鬆軟的耳毛也很可愛

貓耳角色的形象

我認為大多數人覺得貓的個性可能是任性又冷酷，而身體則柔軟又纖細。把貓的形象進行了擬人化。

把四肢變細，就能呈現貓特有的纖細感

正面

像貓一樣的管狀細長尾巴。會因品種不同尾巴或粗或短

嘴巴的造型

貓嘴

張嘴＋虎牙

變形的虎牙更加可愛

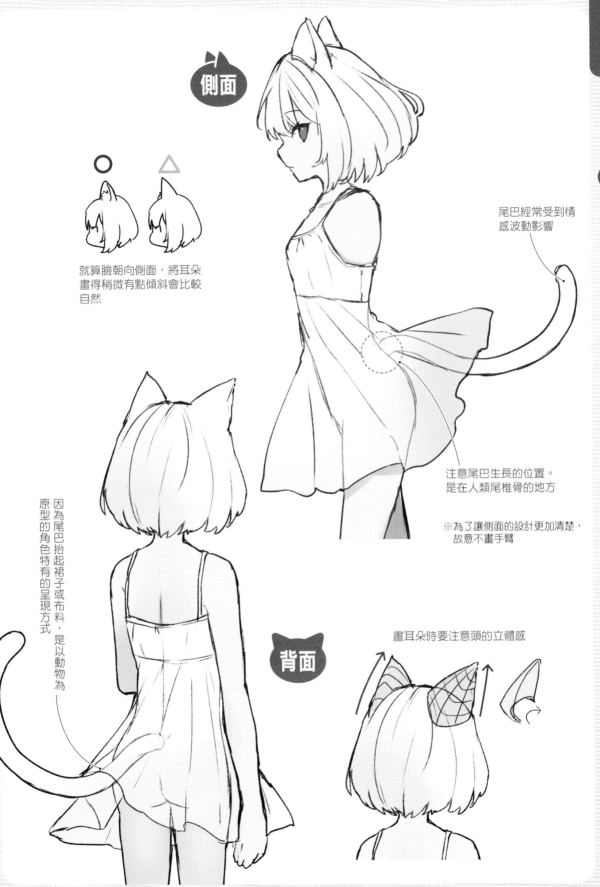

側面

○ △

就算臉朝向側面,將耳朵
畫得稍微有點傾斜會比較
自然

尾巴經常受到情
感波動影響

注意尾巴生長的位置。
是在人類尾椎骨的地方

※為了讓側面的設計更加清楚,
故意不畫手臂

因為尾巴抬起裙子或布料,是以動物為
原型的角色特有的呈現方式

背面

畫耳朵時要注意頭的立體感

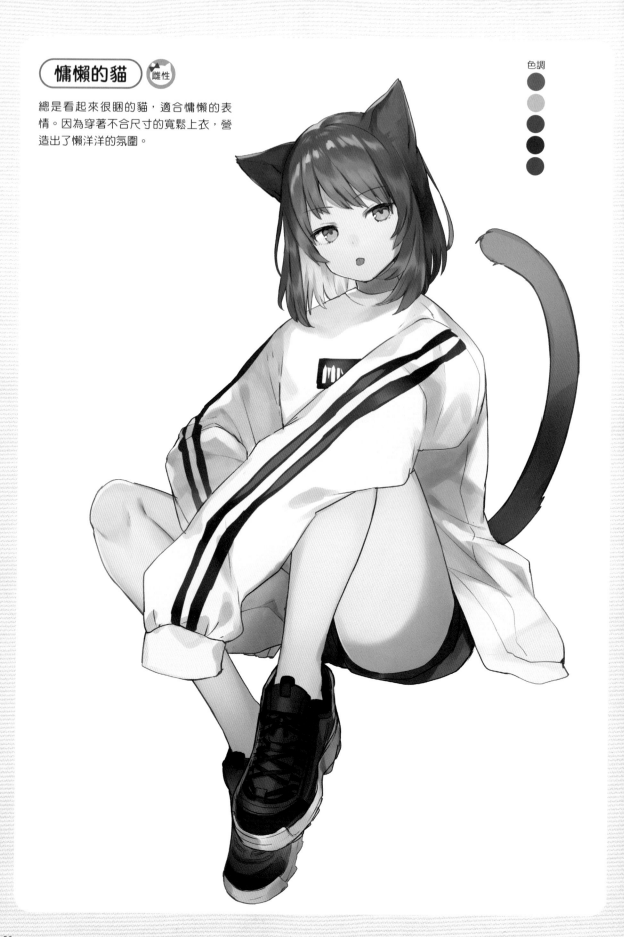

慵懶的貓 雌性

總是看起來很睏的貓，適合慵懶的表情。因為穿著不合尺寸的寬鬆上衣，營造出了懶洋洋的氛圍。

色調

冷酷的貓

以貓的冷酷與毫不在意的感覺為形象設計而成。加上表情以及把手插進口袋的姿勢演繹出冷酷感。因為尾巴而抬起的連帽衫也是重點。

色調

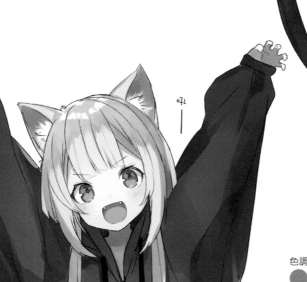

色調

擺出威嚇動作的可愛的貓

為了進行威嚇讓身體看起來變大，但卻因為寬鬆的衣服而變得很可愛的感覺。在連帽衫上畫上了貓最喜歡的魚圖案。

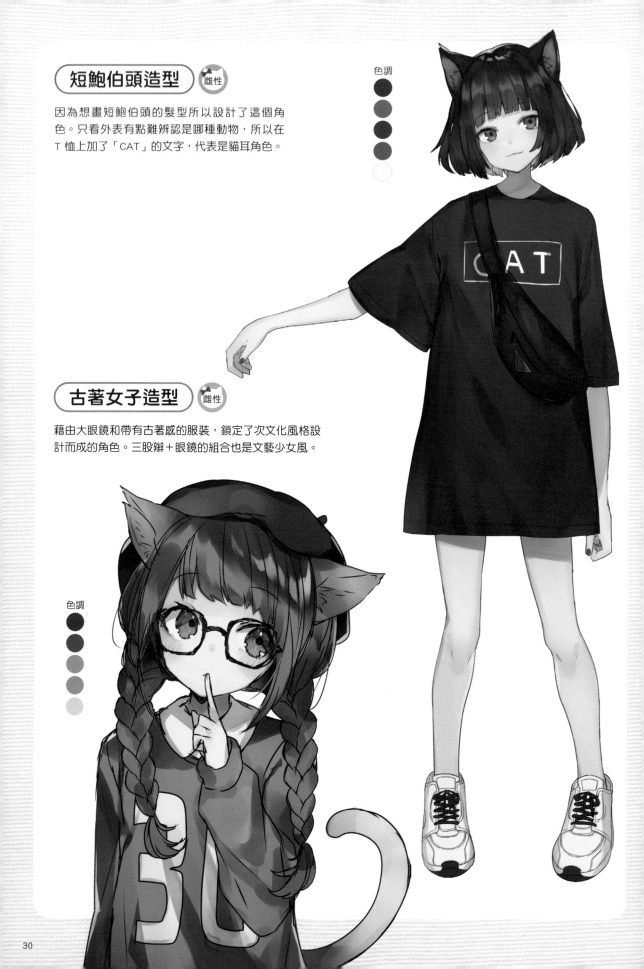

短鮑伯頭造型 雌性

因為想畫短鮑伯頭的髮型所以設計了這個角色。只看外表有點難辨認是哪種動物,所以在T恤上加了「CAT」的文字,代表是貓耳角色。

色調

古著女子造型 雌性

藉由大眼鏡和帶有古著感的服裝,鎖定了次文化風格設計而成的角色。三股辮+眼鏡的組合也是文藝少女風。

色調

黑貓 雌性

以黑貓為原型設計而成的角色。因為和真的黑貓一起畫
出來，一眼就能認出是貓耳角色。

色調

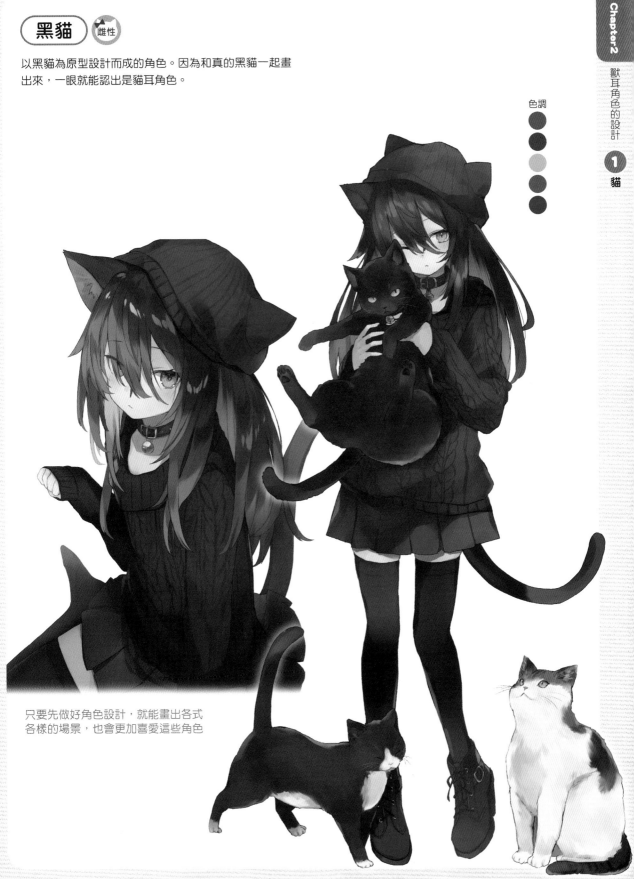

只要先做好角色設計，就能畫出各式
各樣的場景，也會更加喜愛這些角色

家貓的設計

事實上，和人類關係密切的貓有許多品種。
這裡要以和人類一起生活的家貓為原型來構想設計。

緬因貓 雌性

在貓中屬於大型品種，所以用高挑和成熟感的形象
進行了設計。此外，其身材也和親切的臉與表情呈
現反差。

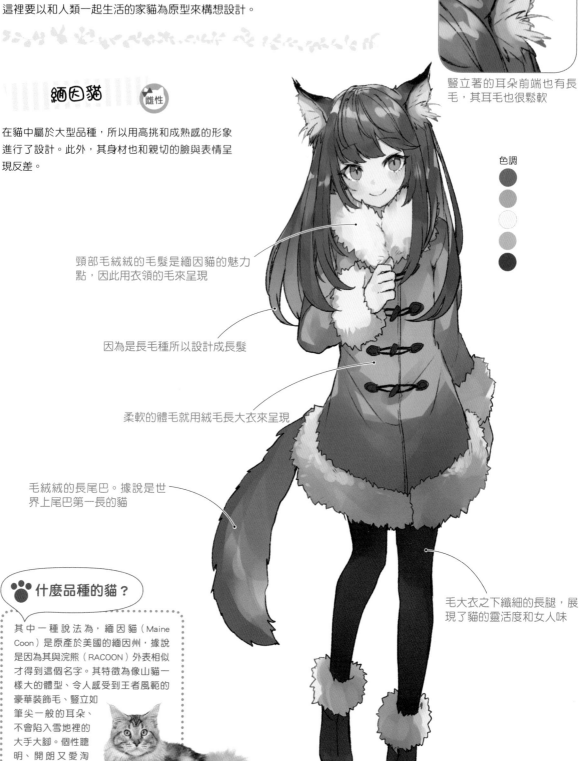

豎立著的耳朵前端也有長
毛，其耳毛也很鬆軟

色調

頸部毛絨絨的毛髮是緬因貓的魅力
點，因此用衣領的毛來呈現

因為是長毛種所以設計成長髮

柔軟的體毛就用絨毛長大衣來呈現

毛絨絨的長尾巴。據說是世
界上尾巴第一長的貓

毛大衣之下纖細的長腿，展
現了貓的靈活度和女人味

🐾 什麼品種的貓？

其中一種說法為，緬因貓（Maine
Coon）是原產於美國的緬因州，據說
是因為其與浣熊（RACOON）外表相似
才得到這個名字。其特徵為像山貓一
樣大的體型、令人感受到王者風範的
豪華裝飾毛、豎立如
筆尖一般的耳朵、
不會陷入雪地裡的
大手大腳。個性聰
明、開朗又愛淘
氣。

蘇格蘭摺耳貓

雄性 ▶◀

因為是體型小的貓，所以設計成了年齡偏低的角色。張開大腿且屁股坐在地上的「老頭坐姿」的姿勢。

🐾 什麼品種的貓？

蘇格蘭摺耳這個名字是指「蘇格蘭的被摺疊的東西」的意思。有長毛和短毛 2 個種類，其特徵包含圓滾滾的臉和體型、圓潤可愛的圓眼睛、還有摺疊彎曲的耳朵。性格聰明且重視家人。

具代表性的摺耳

色調

圓滾滾的臉是蘇格蘭摺耳貓的魅力點，所以靠頭髮的份量加強圓潤感

肉球標誌代表著是獸耳角色

衣服是藍色和白色，而鞋子是紅色，展現了原產國的英國國旗顏色

頭部呈黑色的地方用黑髮來表現。也很適合民族風的服裝

色調

尾巴會朝前端逐漸變黑

阿比西尼亞貓

雌性

因為是短毛且體型苗條的貓，決定設計成短髮的苗條少女角色。有像貓一樣在發呆的表情。

傳說起源於埃及・衣索比亞，因此穿著民族風圖騰的服裝

🐾 什麼品種的貓？

阿比西尼亞貓整體上來說是體型苗條的貓，眼睛的顏色一般是綠色或金色（琥珀色）。其體毛呈現波狀斑紋，同 1 根毛中顏色有深有淺，因此全身看起來如同在發光一般。個性極有好奇心。

曼切堪貓 雌性

曼切堪貓有四肢短小且嬌小的形象，因此設計成彷彿居住在森林中的小矮人樵夫風格的角色。包含臉部輪廓整體圓滾滾，並有水桶型身材以及孩子氣的外形。

色調

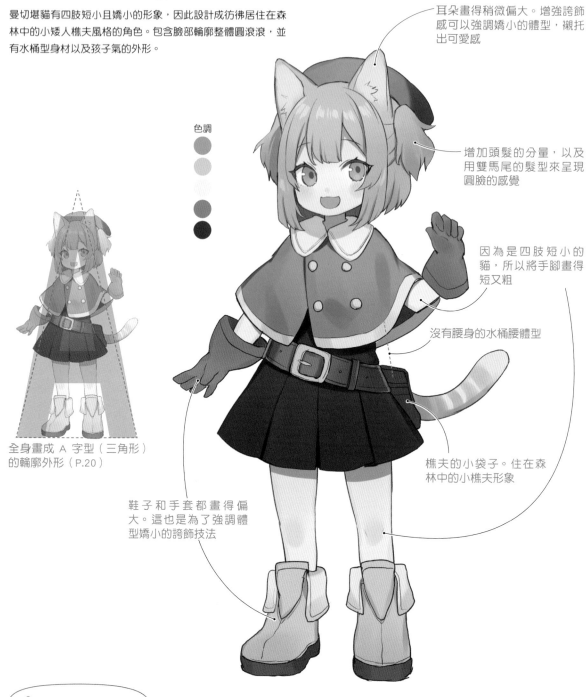

耳朵畫得稍微偏大。增強誇飾感可以強調嬌小的體型，襯托出可愛感

增加頭髮的分量，以及用雙馬尾的髮型來呈現圓臉的感覺

因為是四肢短小的貓，所以將手腳畫得短又粗

沒有腰身的水桶腰體型

樵夫的小袋子。住在森林中的小樵夫形象

全身畫成 A 字型（三角形）的輪廓外形（P.20）

鞋子和手套都畫得偏大。這也是為了強調體型嬌小的誇飾技法

🐾 什麼品種的貓？

原產於英國的貓。據說是因為登場於『綠野仙蹤』中的矮人族（曼切堪族），而取名為曼切堪貓。嬌小且四肢短小，擁有比身體長度稍短的長尾巴。雖然現今帶給人強烈的短腿形象，但也有和一般貓差不多腿長的曼切堪貓。個性很開朗、好奇心旺盛且好玩。

美國短毛貓 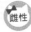 雌性

從親切的表情和擅長撒嬌的形象設計成了妹妹角色。綁著低垂雙馬尾的大腸髮圈和裙子的荷葉邊很有女孩感。

耳朵不大不小的感覺

具代表性的條紋花紋就用頭髮的挑染來呈現

因為臉型給人圓潤的印象,所以用有點分量的垂馬尾來呈現

整體太過偏向灰色,因此將眼睛設定成綠色以凸顯變化

色調

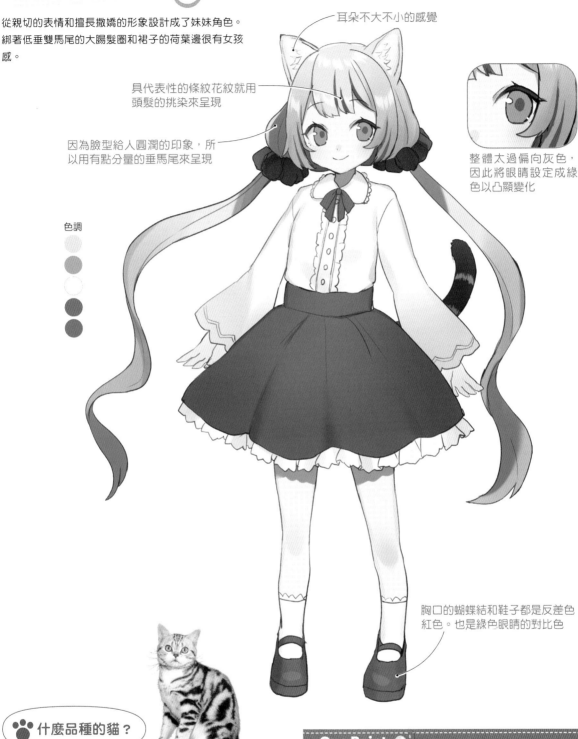

胸口的蝴蝶結和鞋子都是反差色紅色。也是綠色眼睛的對比色

🐾 什麼品種的貓?

原產於美國的貓。銀灰色的體毛和如同漩渦一般被稱為經典虎斑的虎斑圖案極具代表性,但其中也有各式花紋甚至無花紋的種類。擁有親切的表情、短毛且長的尾巴。性格或穩重溫和或淘氣,能和小孩或其他寵物和睦相處。

One Point ⚪

反差色是指在插圖中加入較少使用的顏色而形成亮點的技法。可以成為樸素統一的色彩中的亮點,也可在灰暗沉重的色調中加入明亮清爽形象的顏色取得平衡感,能夠使配色的範圍變廣。也經常會加入互補色或對比色。

孟買貓 雌性

從苗條的體型和深黑的髮色，連結到陪伴魔法師的家貓印象，所以就簡單地設計成了小魔女角色。在斗篷的外形上下點功夫凸顯出個性。

因為短髮份量偏少，所以把帽子畫大一點。另一方面也可以加強女孩的纖細可愛感

在帽子上空出了可以伸出貓耳的洞

因為是短毛品種，所以設計成短髮

在黑色中加入紅色，是很協調的色彩組合。也能清楚地分辨各部位的輪廓

色調

斗篷的表面是黑色，背面則改用紅色，就能不顯單調

為了進一步地展現可愛感，在斗篷的下擺處以花瓣造型加工設計

因為是苗條的品種，手腳也與其配合畫得很細，加強苗條的線條

🐾 什麼品種的貓？

原產於美國的貓。其特徵為有光澤且深黑的毛髮和金銅色的大眼睛。從外觀上也被稱為小黑豹。其名字由來據說是因為黑豹所在印度都市為「孟買（Mumbai）」。個性聰明又開朗，非常重視家人。

埃及貓

雌性

從埃及貓的原產地和名字的形象設計出了埃及風格的角色。想要展現炎熱埃及的印象和苗條的體型，重點是大量地露出肌膚。因為是長腿品種的貓，為了讓腳看起來很長費了一番功夫。

耳朵畫得大一點

色調

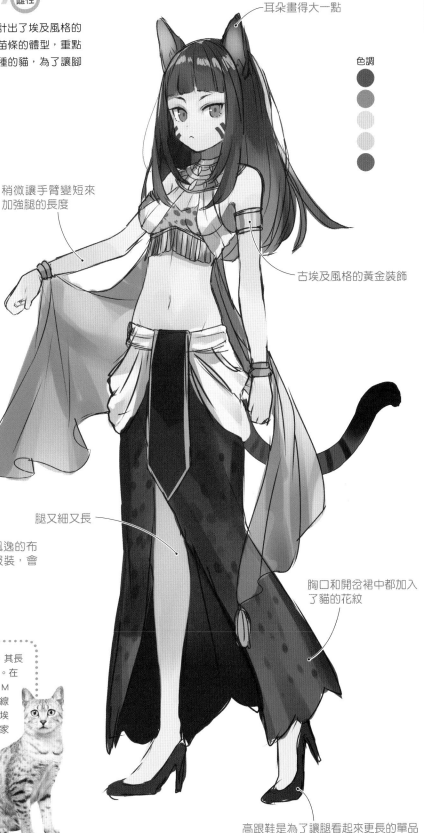

稍微讓手臂變短來加強腿的長度

古埃及風格的黃金裝飾

以古埃及壁畫為形象的輪廓外形

為了凸顯外形的份量，加上了飄逸的布料。因為是能展現苗條身材的服裝，會擺動的單品也成為了亮點

腿又細又長

胸口和開岔裙中都加入了貓的花紋

🐾 什麼品種的貓？

埃及貓的特徵是大耳朵和綠眼睛，其長後腿看起來彷彿踮起腳尖走路一樣。在額頭上長著被叫做黃金龜標誌、像 M 字的花紋。從臉的兩側有兩條深色線條連到眼睛，很有特色，據說是古埃及女性化妝時參考範本。很親近家人，但也有敏感且怕生的一面。

高跟鞋是為了讓腿看起來更長的單品

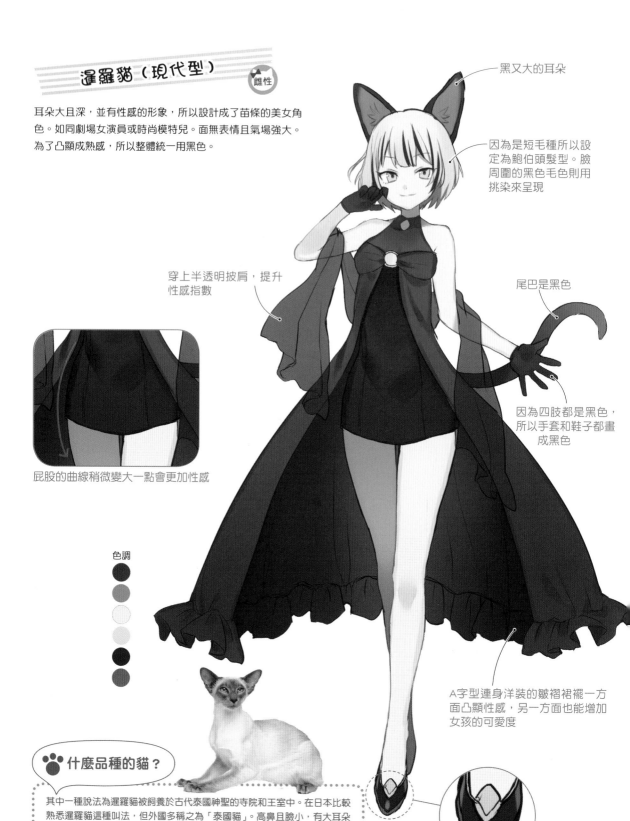

暹羅貓（現代型）

雌性

耳朵大且深，並有性感的形象，所以設計成了苗條的美女角色。如同劇場女演員或時尚模特兒。面無表情且氣場強大。為了凸顯成熟感，所以整體統一用黑色。

黑又大的耳朵

因為是短毛種所以設定為鮑伯頭髮型。臉周圍的黑色毛色則用挑染來呈現

穿上半透明披肩，提升性感指數

尾巴是黑色

因為四肢都是黑色，所以手套和鞋子都畫成黑色

屁股的曲線稍微變大一點會更加性感

色調

A字型連身洋裝的皺褶裙襬一方面凸顯性感，另一方面也能增加女孩的可愛度

🐾 什麼品種的貓？

其中一種說法為暹羅貓被飼養於古代泰國神聖的寺院和王室中。在日本比較熟悉暹羅貓這種叫法，但外國多稱之為「泰國貓」。高鼻且臉小，有大耳朵以及神祕的藍色眼睛。一般的暹羅貓全身各部位都是細長狀體型，這種叫做現代型暹羅貓。也有圓潤體型的暹羅貓，這種則稱為傳統型暹羅貓以便區分。照片上的是現代型暹羅貓。個性一般愛撒嬌，但也會有鬧脾氣的時候。

鞋子前端加入反差色紅色

暹羅貓（傳統型）

雌性

這裡是以有圓潤體型的暹羅貓（傳統型）為原型設計而成的角色。和現代型暹羅貓比較起來更加可愛、天真、孩子氣。以健康的形象畫出肌膚的顏色和身材。為了加強開朗又有精神的形象，整體以夏日、夏威夷的度假風格來展現。

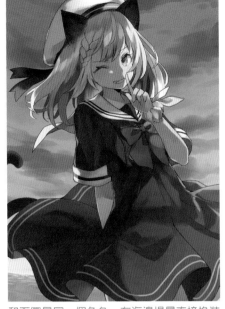

和下圖是同一個角色。在海邊場景直接換裝成連身水手服

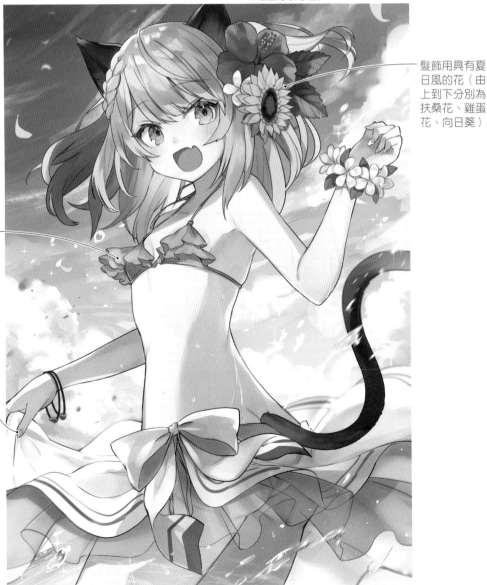

髮飾用具有夏日風的花（由上到下分別為扶桑花、雞蛋花、向日葵）

粉紅色荷葉邊的比基尼，顯示出比現代型暹羅貓更年輕的感覺

藍色的指甲也很有夏天的感覺

色調

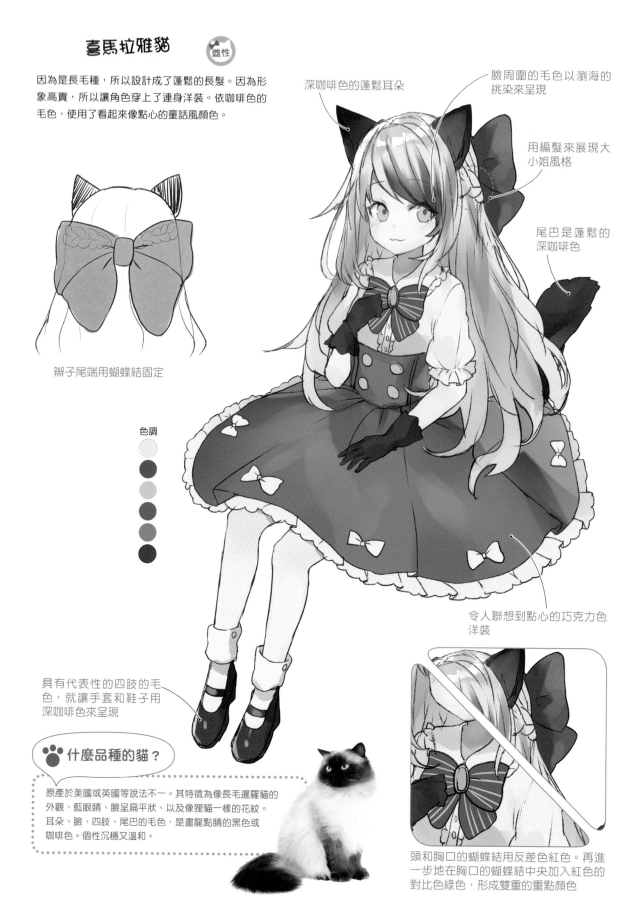

喜馬拉雅貓 〔雌性〕

因為是長毛種，所以設計成了蓬鬆的長髮。因為形象高貴，所以讓角色穿上了連身洋裝。依咖啡色的毛色，使用了看起來像點心的童話風顏色。

深咖啡色的蓬鬆耳朵

臉周圍的毛色以瀏海的挑染來呈現

用編髮來展現大小姐風格

尾巴是蓬鬆的深咖啡色

辮子尾端用蝴蝶結固定

色調

令人聯想到點心的巧克力色洋裝

具有代表性的四肢的毛色，就讓手套和鞋子用深咖啡色來呈現

🐾 什麼品種的貓？

原產於美國或英國等說法不一。其特徵為像長毛暹羅貓的外觀、藍眼睛、臉呈扁平狀、以及像狸貓一樣的花紋。耳朵、臉、四肢、尾巴的毛色，是畫龍點睛的黑色或咖啡色。個性沉穩又溫和。

頭和胸口的蝴蝶結用反差色紅色。再進一步地在胸口的蝴蝶結中央加入紅色的對比色綠色，形成雙重的重點顏色

俄羅斯藍貓 雌性

因其高雅的個性，設計成了帶有一點冷酷的表情的角色。因為給人高貴的形象，所以以皇室成員或公主為形象進行設計。被華麗的大披風包覆著的外形輪廓，也凸顯出了可愛感。從俄羅斯藍貓的名字，設定以藍色為主。

🐾 什麼品種的貓？

原產於俄羅斯的貓。其特徵為像貴族一樣夾雜一些藍色的灰色毛色和祖母綠的眼睛，以及分開且豎立的三角形大耳朵。因為嘴角微微上揚看起來像在微笑一樣的表情，被稱為「俄式微笑」。個性怕生且品格高雅，也有難伺候的一面，但對親近的人類表現得很順從。

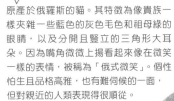

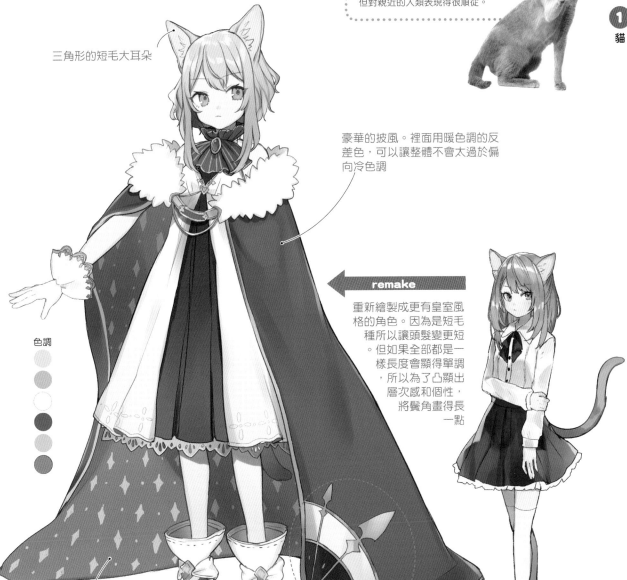

三角形的短毛大耳朵

豪華的披風。裡面用暖色調的反差色，可以讓整體不會太過於偏向冷色調

色調

remake

重新繪製成更有皇室風格的角色。因為是短毛種所以讓頭髮變更短。但如果全部都是一樣長度會顯得單調，所以為了凸顯出層次感和個性，將鬢角畫得長一點

在裡面加入圖案，就能增加插圖的豐富度並且更顯華麗

因為披風有點單調，加入裝飾

波斯貓 雌性

從中世紀歐洲貴族飼養的貓的高貴形象，設計成了彷彿在豪宅的庭院中曬太陽的大小姐風格。另外，以古董娃娃來呈現非常可愛的外表和中世紀歐洲風格。

左右耳分開並偏小

色調

戴在頭上的是歐洲傳統的帽子（有繫帶的無邊軟帽）

種類多樣的波斯貓，要是有金色（或是銀色）的毛色，同時有藍色（或是綠色）的眼睛，就會被稱為「金吉拉波斯貓」

蓬鬆並向外延展的貓臉外形就用頭髮來呈現

從公主與大小姐的形象選擇粉紅色

整體來看大量的皺褶增加飄逸感

🐾 什麼品種的貓？

被稱為是貓界女王的高人氣貓。其中一種說法是從波斯或伊朗與寶石和辛香料一起橫跨絲路，傳遍了歐洲。全身毛長且濃密，脖子周圍有特別華麗的裝飾毛。尾巴也很濃密漂亮。個性高雅且冷靜。

異國短毛貓

雌性

一看到就馬上覺得「好像貴婦！」，所以就直接依照這種形象設計了角色。為了凸顯貴婦的穩重感，統一使用了藍色。

遮陽帽正好適合有點高貴的印象

加上比頭小很多的耳朵

以貓臉的外形和貴婦的形象設計而成的髮型

🐾 **什麼品種的貓？**

異國短毛貓的特徵為滑稽又圓潤的面貌，以及分離的小耳朵。帶給人短毛版波斯貓的印象。個性沉穩且冷靜，最喜歡悠閒地放鬆。

色調

短髮很適合大蝴蝶結

因為名字是短尾，所以設計成短鮑伯頭髮型

空出一點屁股的部分強調尾巴

日本鉤尾貓

雌性

和風的服裝，再加上好像露出來了具有代表性尾巴的設計。白色、黑色和咖啡色是主要顏色的三色貓。以紅色、綠色、櫻花色等和菓子的顏色形象當作反差色。

色調

🐾 **什麼品種的貓？**

多居住在日本，其最大的特徵就是非常短的尾巴。日本短尾貓給人深刻的三色貓印象，但也有很多不同花色的種類。具有高度適應性，性格沉穩。

貓科動物的設計

除了家貓也有很多其他的貓科動物。這裡要以為了在殘酷的大自然中生存，堅強地完成了進化的野生貓科品種為原型來進行角色設計。

黑豹

其特徵為全身包覆著純黑毛髮，所以設計了不太露出肌膚以黑色為底色的服裝。在排汗的連帽衫上再隨便套上大的連帽外套，同時具備了時尚感與可愛感。

因為是短毛種，所以設計成短髮。捲翹的頭髮可以展現野性與個性

🐾 什麼品種的動物？

黑豹是豹子的黑色變異品種，世界上並沒有黑豹這種動物品種。其體毛不是純黑色，而是像常見的豹子一樣有同樣的斑點圖案。擅長爬樹和隱蔽，偷偷潛伏並獵殺動物的樣貌就像是暗殺者。

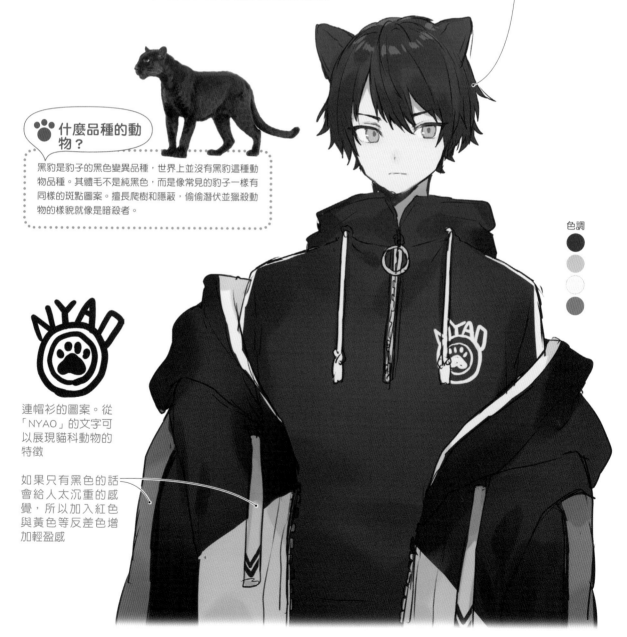

色調

連帽衫的圖案。從「NYAO」的文字可以展現貓科動物的特徵

如果只有黑色的話會給人太沉重的感覺，所以加入紅色與黃色等反差色增加輕盈感

44

為了凸顯中性感，以偏長又亂翹的頭髮來呈現

雪豹　雄性

從外觀與美麗的容貌給人神秘的印象，所以設計成了中性的臉龐且具有神秘感的角色。

色調

什麼品種的動物？

棲息在亞洲中部高山上的唯一大型貓科動物。其特徵是讓人聯想到雪的美麗灰色體毛和斑點圖案，為了爬樹以及漫步在斷崖上，四肢粗短且十分發達。手腳掌特別大，所以不容易陷入雪地中。偶爾可以藉由尾巴像圍巾一樣捲曲的姿態來辨認。

雪豹的尾巴就像圍巾一樣捲曲著的姿態，讓角色穿著偏大的圍巾

因為名字的印象，所以讓角色穿上即使在大雪中也能保暖的絨毛軍裝外套

獅子　雄性

無法拋開獅子的萬獸之王形象，所以決定讓他穿上背後有獅子圖案的絲卡將夾克（註），設計成了有點不良少年感覺的大哥哥角色。

具代表性的鬃毛用髮型來呈現

色調

獅子的印刷。是將動物本體融入設計中的技法

什麼品種的動物？

棲息在非洲疏林草原中的萬獸之王。其特徵為擁有僅次於老虎的第二大貓科動物的體格，僅有雄性擁有鬃毛，前端呈黑色且蓬鬆的尾巴。也是貓科動物中唯一群居生活的動物。
註：「絲卡將夾克」是日本特有的一種背面繡著和風圖案的夾克。

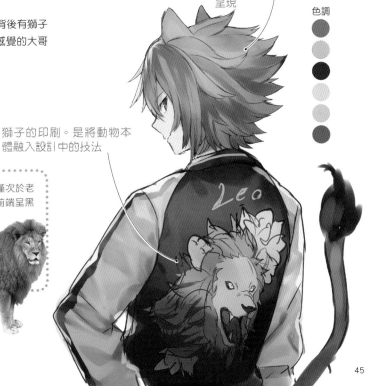

歐亞猞猁 雌性

我覺得有裝飾毛的耳朵很可愛所以開始設計這個角色。穿著不合尺寸的寬鬆連身帽衫，全面提升了可愛度。

前端的黑色裝飾毛是重要的特徵

將眼睛設定成藍色是為了色調的平衡。和黃色的頭髮呈對比色並成為亮點

NECO

因為一眼很難看出是山貓，所以用「NECO」的圖案代表角色是貓科動物

讓手沒辦法從寬大的袖子中伸出來，可以增加寬鬆感和可愛度

尾巴前端呈黑色

🐾 什麼品種的動物？

棲息在歐洲和西伯利亞森林地帶的貓科動物。其特徵為臉頰上有像老虎一樣的長毛，以及在豎立的三角形耳尖上長著黑色裝飾毛。耳尖的毛可以探測聲音和風的震動，扮演著掌握周圍環境的角色。其毛色在夏天時是偏紅的深灰色，在冬天則是偏白的亮灰色，有咖啡色或黑色的斑點圖案。猞猁的種類有歐洲猞猁（西伯利亞猞猁）、加拿大猞猁、短尾貓等。

色調

為了加強運動鞋的身影，將尺寸畫得更大且採用粉紅色。讓視線轉移到腳部，以調合整體色調

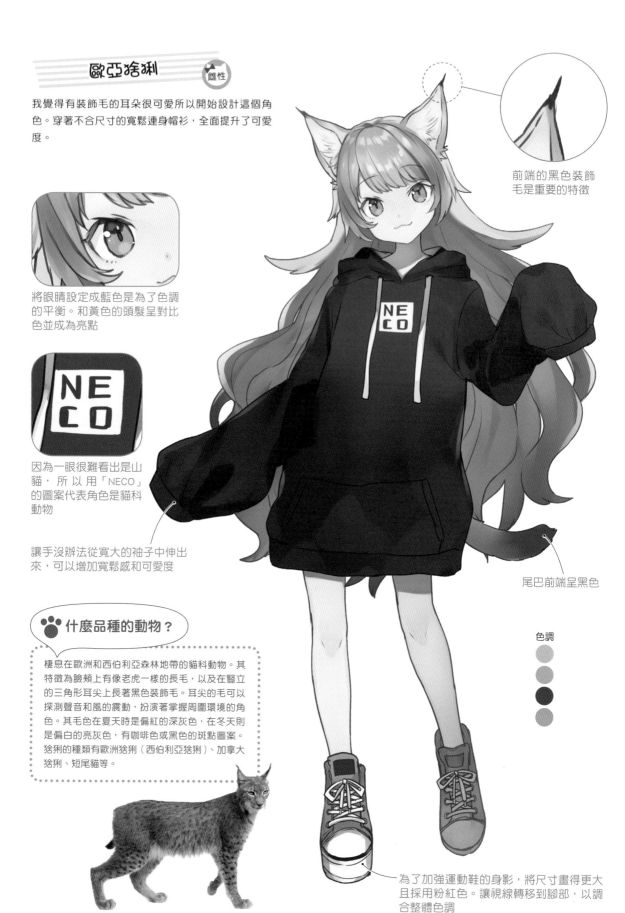

一提到旗袍就一定會配上丸子頭。若是加上獸耳畫面會看起來有點凌亂，所以在耳朵周圍捲上頭髮，設計成獸耳造型的丸子頭

老虎

雌性

因為老虎是棲息在中國的動物，有「老虎＝格鬥家」的形象，所以將旗袍搭配上武術服組合設計成了這個角色。一方面凸顯了格鬥家風格，另一方面也增加了性感度。

色調

內褲的綁帶。加強性感度。

虎紋的圖案

尾巴是條紋圖案，前端呈黑色

remake

不改變基礎設計，將構圖和姿勢改得更有魄力。因為是有激烈動作的角色，所以也很適合加上袖子等會擺動的東西

🐾 什麼品種的動物？

主要棲息於中國或印度等東南亞國家中的世界最大貓科動物。其特徵為黃褐色的體毛和條紋圖案，長有鬍子且威風凜凜的面貌。在中國一提到「萬獸之王」就是指老虎。是和龍具有相同神格的靈獸，另外也有「龍爭虎鬥」的成語。

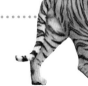

沙漠貓　雌性

因為沙漠貓是沙漠動物，具有強盜的形象，所以服裝就以此為出發點進行設計。為了凸顯沙漠風格，所以讓角色穿上附頭巾的披風。另外，為了呈現強盜的身體靈活度，露出幅度偏高。

附頭巾的披風對抗沙漠中夜晚的寒冷和沙塵暴很有幫助

沙漠貓特殊的橫長臉用髮型來呈現

🐾 什麼品種的動物？

棲息於西亞沙漠中的貓科動物。其特徵為橫長的臉、左右分離的三角形耳朵以及嬌小的體型。體毛是淺黃色，側面隱約有橫條紋。腳底長著長毛，是為了對抗沙漠的炎熱以及防止陷入沙中。

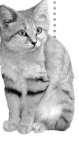

色調

尾巴的前半段有條紋圖案，前端呈黑色

色調

耳朵左右分離

兔猻　雌性

兔猻的特徵為有點橫長狀的圓臉和蓬鬆的毛髮，所以用鮑伯蘑菇頭的髮型和衣領處的毛來呈現。此外，有點滑稽的表情也是其特徵，在繪畫時多加注意的話，就能變得更加可愛。

鮑伯蘑菇頭髮型有滿滿的次文化感，所以服裝也與其搭配穿上運動外套（棒球外套）

紅色指甲油強調次文化感

🐾 什麼品種的動物？

所謂的「manul」在蒙古語中是指「小山貓」的意思。在臉頰上長有像鬍子一樣的長毛，尾巴上有條紋且前端呈黑色。多虧圓滾滾且看起來顯胖的長體毛，即使在冰凍的地面和雪地上匍匐爬行，身體也不會覺得寒冷。

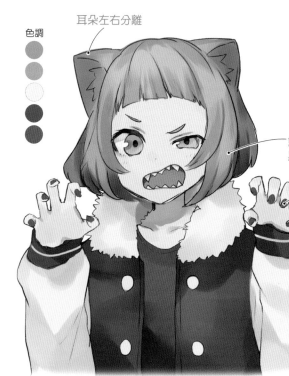

貓 的 表情構想

因為貓是帶有冷酷又任性的形象的動物，運用這種形象再加上表情會很有趣。將耳朵的動作和表情放大之後，反而可以藉由反差而展現情感。

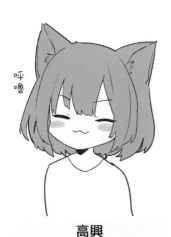

高興

耳朵不動。眼睛為了要展現出貓的冷酷感，所以不會笑得太明顯。貓嘴則是呈現開心的感覺。

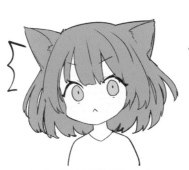

驚訝

從毛髮倒豎的形象，讓頭髮蓬鬆地展開。讓眼睛睜大、瞳孔變小，嘴巴縮小並稍微張開一條縫後，就形成了驚訝的表情。也可以同時讓耳朵豎立，尾巴倒豎。

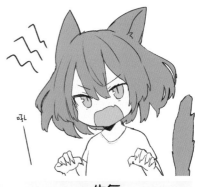

生氣

耳朵因為要遠離敵人所以會往後倒。讓眼睛和眉毛更靠近，會形成眉毛中間的皺紋往上吊的感覺。讓頭髮和尾巴倒豎，並伸出爪子，用全身來展現怒氣。

悲傷

讓耳朵沮喪地伏貼著，頭髮呈柔軟狀。眉毛和眼睛畫成八字狀。也可以讓尾巴沒精神地下垂。

沒興趣

就算用逗貓棒也不理，不看逗貓人。偶爾會看見這樣的貓，以對逗貓人沒興趣的表情為形象來設計。沒表情的感覺，再配合稍微錯開眼神的樣子。

想睡覺

最愛睡覺也是最像貓的表情。耳朵無力且沒精神地垂下的感覺。眼睛容易往下垂，形狀像是在畫直線。嘴巴也看起來有點鬆弛。

② 狗

狗是和貓一樣受歡迎的人類夥伴。這裡要以和貓有著不同魅力的狗為題材來進行角色設計。

耳朵沿著頭部形狀來畫

犬耳角色的形象

有精神又活潑,而且很親近人類,是大多數人對狗保持的印象。因品種不同而有各式各樣的外觀,將有垂耳和順著弧度朝上彎曲的尾巴的狗當作範例進行了擬人化設計。

正面

嘴巴的造型

開口＋兩顆虎牙

將虎牙當作犬齒的形象,稍微畫得圓一點就能凸顯出與狼的差別

耳朵的造型

前端畫得圓點就能凸顯出與貓的差別

折耳

垂耳

豎耳

尾巴的造型

捲曲型
例）柴犬

蓬鬆型
例）黃金獵犬

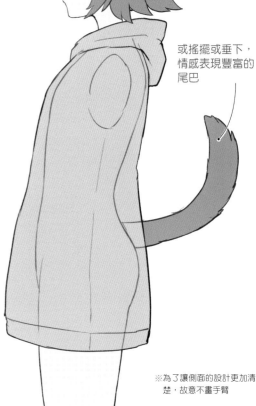

側面

或搖擺或垂下，
情感表現豐富的
尾巴

※為了讓側面的設計更加清
楚，故意不畫手臂

衣服的構造上盡量以能伸
出尾巴的方式來呈現

背面

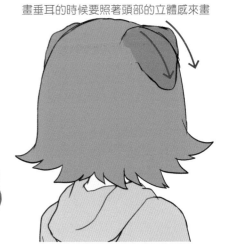

畫垂耳的時候要照著頭部的立體感來畫

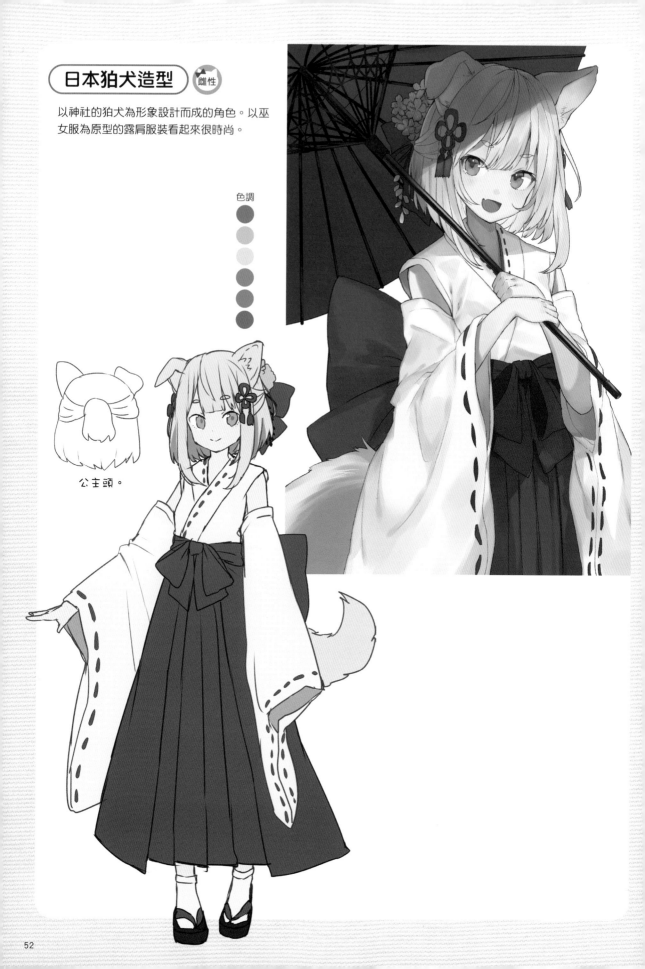

日本狛犬造型 雌性

以神社的狛犬為形象設計而成的角色。以巫女服為原型的露肩服裝看起來很時尚。

色調

公主頭。

十二生肖的狗造型 雌性

以十二生肖的狗的形象設計而成。白毛
＋紅色華服＋吉祥物的新年風格設計。

色調

色調

吃東西的狗 雌性

正在開心地吃著肉包的犬耳女孩。狗是食慾旺
盛的動物，因此也很適合大快朵頤的姿態。

家犬的設計

和人類一起生活的家犬也有和家貓數量差不多多的品種。而且狗比起貓外型更加多變也是一項特徵。

臘腸犬

從獵犬的形象中設計成尋寶獵人。容易活動的夾克、有鬚邊的時尚短褲、護目鏡、腰包和繩子等都是獵人必備單品。表情看起來也感覺很有精神且好奇心旺盛。

垂耳當作髮型的一部分

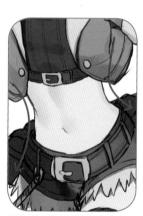

狗的特徵是其細長的身軀，所以要強調腰部周圍的輪廓

長圍巾是能凸顯動態感的單品。也能增加外側輪廓的範圍

肉球標誌代表是獸耳角色

 什麼品種的狗？

臘腸犬的名字由來是因為在德語中「Dachs」的意思是獾，「Hund」的意思是狗。最大的特徵是其長身和短腿，作為狩獵獾的獵犬非常活躍。偏長的嘴巴和垂耳也是臘腸犬的特徵。體毛分為短的光滑（短毛）、柔軟且長的長毛、堅硬又長的剛毛等 3 個種類。個性活潑且好奇心旺盛，不膽小，十分勇敢。

即使是高山也能隨意攀爬的大號步行靴

邊境牧羊犬 雌性

因為是牧羊犬，所以以牧羊人的形象設計而成。其特徵為蓬鬆的耳朵和向上捲曲的尾巴，只要著重在這 2 點看起來就會像邊境牧羊犬。

以白色的毛色部分為形象畫成挑染

以側邊頭髮的份量來呈現毛絨絨的鬃毛

以脖子上的毛呈現邊境牧羊犬脖子周圍的毛絨絨毛髮

有時候兩邊的耳朵各不相同

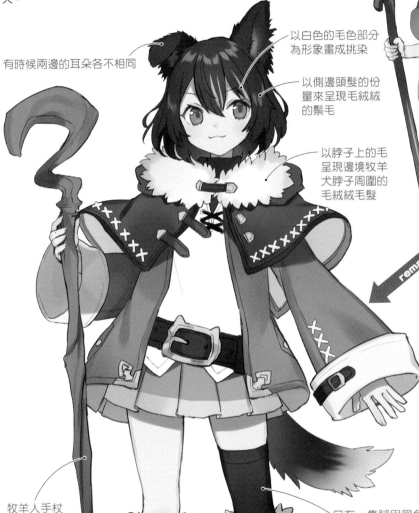

remake

沿用了鄉村風的服裝和色調，更進一步加強了夢幻感的設計。重畫了手杖和披肩等裝備。裙子原本的刺繡則改畫在披肩和袖子上。

獸耳腰帶

牧羊人手杖

只有一隻腳用黑色的過膝長襪來表現毛色。不對稱的美感也凸顯出設計上的個性

 什麼品種的狗？

據說邊境牧羊犬的名稱由來其中一種說法為蘇格蘭的方言中「Collie」代表牧羊犬的意思，並且在蘇格蘭邊區當作牧羊犬來飼養。有大眼睛、體型健壯的中型犬。有短毛和長毛的種類，毛色眾多。個性活潑、聰明又好動。

色調

以腳上厚重的毛為形象

蘇俄牧羊犬 雌性

因為俄羅斯＝厚重的毛帽（蘇聯毛帽）的印象，讓角色戴上了有蘇俄牧羊犬耳朵裝飾的毛帽子。衣服和頭髮的顏色也是蘇俄牧羊犬的毛色。另外，自雪國的印象中用心展現了白色肌膚、虛無感與惹人憐愛的感覺。

因為白、黑、淺咖啡色會讓整體顏色看起來不顯眼，因此眼睛用偏亮的紅褐色來當作亮點

增加動態感的防寒耳套擺動裝飾。以蘇俄牧羊犬的毛為形象來設計

蘇俄牧羊犬的長毛以長髮來展現。顏色則像原來毛色一樣呈現漸層

斗篷上毛絨絨的毛代表蘇俄牧羊犬的毛髮

One Point

不將獸耳畫成身體的部位，加在穿戴在身上的物品中也是一種技法。這裡示範將獸耳加在帽子上。

蘇俄牧羊犬耳朵的裝飾

色調

尾巴上也有裝飾毛

讓角色穿上褲襪使服裝看起來特別暖和

🐾 什麼品種的狗？

原產於俄羅斯的大型犬。其特徵為呈流線型、靈敏且有肌肉的體格和修長四肢，嘴巴很長，纖細偏小的頭上長有垂耳。體毛長且稍有捲度，帶給人優雅的形象。胸口、四肢的內側和尾巴上有裝飾毛。因為有非常英俊且強壯的下巴，15世紀前後專門當作獵狼的獵犬來飼養。個性很聰明且冷靜。

貴賓犬（玩具貴賓犬）

 雌性

以玩具貴賓犬的嬌小身型和毛絨絨的毛髮為形象，設計出了有蓬鬆雙馬尾的少女角色。從貴賓犬蓬鬆和很適合搭配蝴蝶結的形象中，設計了甜美的蘿莉塔風格（甜系蘿莉塔）的服裝。

貴賓犬大多常修剪毛髮和穿漂亮衣服。由此形象設定成了拿隨身鏡又喜歡打扮的性格

毛絨絨的垂耳用雙馬尾來呈現

其特徵是像鈕扣一樣圓滾滾的黑眼睛，要特別注意

大量的蝴蝶結是可以加強公主風的可愛單品

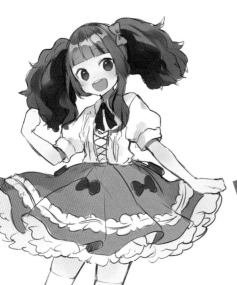

remake

提升甜系蘿莉感。以耳朵的形象設計的雙馬尾重新畫得更加俐落，表情也從活潑的感覺改成大小姐的沉穩感

衣服用粉紅色。加了很多荷葉邊後變得更可愛

色調

 什麼品種的狗？

據說原產於法國，但說法不一。依大小區分種類，除了玩具貴賓犬，還有體型最大的標準貴賓犬。其特徵為毛絨絨的垂耳和蓬鬆的體毛（有時會捲捲的）。毛色一般是單色，顏色眾多。也是屬於非常聰明的品種。

德國牧羊犬

雌性

因為作為警犬的印象很強烈，所以設計成了女警的角色。畫成帶有從容和自信的表情並且成熟能幹的女性。

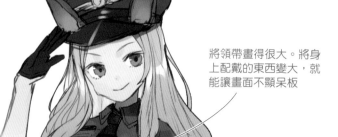

偏大的豎耳。也有罕見的垂耳

將領帶畫得很大。將身上配戴的東西變大，就能讓畫面不顯呆板

帽子的構造可以伸出耳朵。帽子前端是以牧羊犬鼻子周圍的黑毛為形象來設計

色調

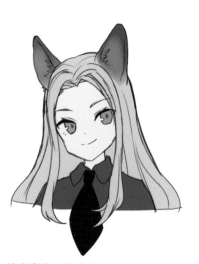

抬高瀏海、露出額頭的話就會變得很成熟

把手套畫稍微短一點凸顯個性

凸顯女人身體曲線的緊身制服

 什麼品種的狗？

原產於德國，世界上數量最多的大型犬。肌肉發達，從背部到尾巴流暢向下的體型。有豎耳和蓬鬆的尾巴。有短毛與長毛 2 種種類，毛色眾多，但都有像口罩一樣的，從鼻子中間向左右長的黑色反差毛。觀察力和理解力高，個性有智慧且冷靜。因為其體格上的特徵和個性，廣泛應用於警犬和軍用犬。

杜賓犬

雌性

從咬合力強→發展出戴嘴套的形象，也因為整體是黑毛的狗，
所以設計成了以黑色當作主要顏色的歌德式龐克風格的角色。
杜賓犬的耳朵原本是垂耳，但這個角色我覺得畫成豎耳會比較
好看。

拿掉嘴套的臉

具代表性的豎立尖耳

嘴套也是時尚的
一部分。加強龐
克感

色調

雙馬尾的髮型配上
龐克風格的服裝簡
直是絕配

歌德式龐克風的紅色領帶，是時
尚要點同時也是反差色

黑與紅的組合
是時尚必備

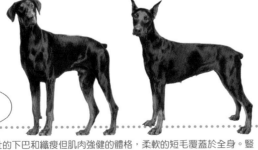

什麼品種的狗？

原產於德國的大型犬。有強壯的下巴和纖瘦但肌肉強健的體格，柔軟的短毛覆蓋於全身。豎
立的尖耳和異常短的尾巴也是一大特徵，但這是因為剪耳和斷尾的緣故，杜賓犬原有的是垂
耳和細長的尾巴。個性冷靜又聰明，有高度觀察力且敏感。和德國牧羊犬一樣，因為其體格
上的特徵與個性，被廣泛採用於警犬與軍用犬中。

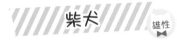 **柴犬** 雄性

柴犬是純正・日本犬，使日本男子漢→明治・大正情懷的學生制服的形象變得飽滿。不用偏咖啡色的紅毛，而是以黑毛柴犬為原型來進行設計。

從柴犬的臉的模樣決定畫成麻呂眉（註）是一個重點

和臉相比之下偏小的豎耳

髮型用復古風的蘑菇頭

如果統一只用黑色的話會容易看起來很沉重，所以在學生帽上加了紅色和黃色的反差色

白手套殘留著軍裝風格

立領學生服。據說現代的大多數學生制服的原型，是 1886 年（明治 19 年）設立的帝國大學制服

捲曲往上翹的尾巴

穿著當時流行的西洋式披風，也能使輪廓外形擴大

色調

什麼品種的狗？

在日本很受歡迎的土著犬。有偏小的豎耳，捲曲朝上翹的粗尾巴，分為向左翹、向右翹或直尾等種類。體毛短，毛色眾多（照片上的是黑毛）。在古代是獵犬，個性勇敢又聰明，自立心強。
註：「麻呂眉」是指剃掉大部分的眉毛，只留下眉頭的眉形。

黃金獵犬 雄性

很有精神且親近人類的形象，設計了和所有人都能成為好朋友的活潑男孩角色。統一為街頭隨性 （街頭風）的時尚風格。

🐾 什麼品種的狗？

原產於英國的大型犬。有杏眼和垂耳，毛色是帶有光澤感的金色或是奶油色。身體前側、胸腹部、四肢的內側、以及尾巴上有蓬鬆的長裝飾毛。個性沉穩且開朗活潑，非常聰明並具有觀察力。

設定為偏長但隱約能藏住垂耳的短髮。但因為黃金獵犬屬於長毛種，所以用亂翹的頭髮來呈現

為了讓蓬鬆的垂耳可以變得更顯眼而將服裝改成簡約風格。再加上粗糙感來加強活潑且不怕生的個性

remake

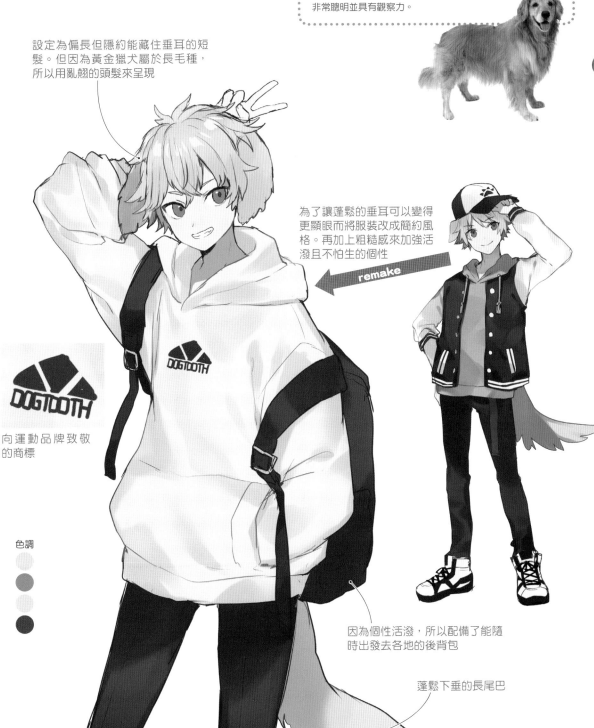

DOGTOOTH

向運動品牌致敬的商標

色調

因為個性活潑，所以配備了能隨時出發去各地的後背包

蓬鬆下垂的長尾巴

日本銀狐犬 雄性

日本銀狐犬屬於小型犬所以決定設計成一個小男孩。雖然是日本的品種，但有點感覺像混血兒的面貌，所以設計成了服侍外國貴族的管家角色。

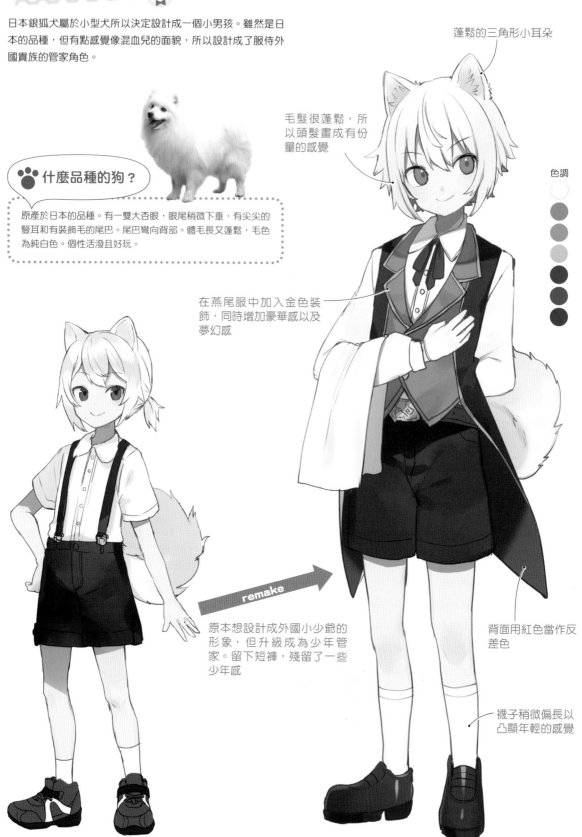

🐾 什麼品種的狗？

原產於日本的品種。有一雙大杏眼，眼尾稍微下垂，有尖尖的豎耳和有裝飾毛的尾巴。尾巴彎向背部。體毛長又蓬鬆，毛色為純白色。個性活潑且好玩。

蓬鬆的三角形小耳朵

毛髮很蓬鬆，所以頭髮畫成有份量的感覺

色調

在燕尾服中加入金色裝飾，同時增加豪華感以及夢幻感

remake

原本想設計成外國小少爺的形象，但升級成為少年管家。留下短褲，殘留了一些少年感

背面用紅色當作反差色

襪子稍微偏長以凸顯年輕的感覺

西伯利亞哈士奇 雄性

哈士奇的特徵為很酷且威風凜凜的表情，因此設定為上斜眼且無表情的臉。因為哈士奇是居住於寒冷國家中的狗種，所以讓角色穿上溫暖的羽絨服。

像狼一樣的耳朵。哈士奇的耳朵在警戒時會呈平行

因為帽子已經畫得毛絨絨的，所以頭髮就維持俐落

乾淨的眉毛

🐾 什麼品種的狗？

西伯利亞哈士奇是原產於俄羅斯的西伯利亞地區的品種。由偏長的上毛和厚實的下毛組成了雙重構造的體毛和魁武的體格，是極寒地區出名的「雪橇犬」。眼睛的顏色不一，也有雙色瞳的哈士奇。個性開朗且樂觀，但也有頑固與笨拙的一面，容易被誤認為頭腦不太聰明。

色調

尾巴又長又濃密

依垂耳的形象畫成有份量的雙馬尾

聖伯納犬 雌性

因為聖伯納犬在救護犬領域中大顯身手的形象，所以設計成了幻想中的醫護人員‧藥師的角色。據說其祖先曾被應用於軍用犬，因此也加入了連身軍裝洋裝和臂章等軍裝元素。臉部表情盡可能畫成了文靜且溫柔的角色。

色調

以救護犬身上包包為原型設計而成

🐾 什麼品種的狗？

其名字由來為位於跨越了義大利和瑞士地區的阿爾卑斯雪山中的聖伯納（Saint Bernard）修道院的英文名稱。體格龐大並且有垂耳，尾巴偏粗且前端稍有彎曲。個性溫和、溫柔和有耐心。

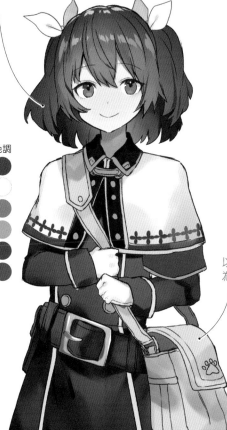

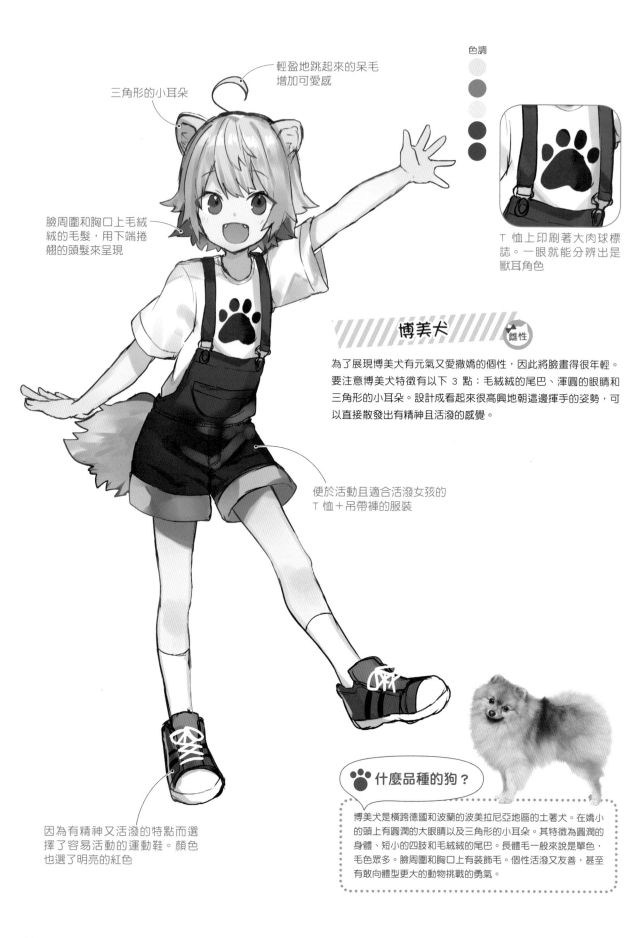

三角形的小耳朵

輕盈地跳起來的呆毛增加可愛感

色調

T 恤上印刷著大肉球標誌。一眼就能分辨出是獸耳角色

臉周圍和胸口上毛絨絨的毛髮，用下端捲翹的頭髮來呈現

博美犬

雌性

為了展現博美犬有元氣又愛撒嬌的個性，因此將臉畫得很年輕。要注意博美犬特徵有以下 3 點：毛絨絨的尾巴、渾圓的眼睛和三角形的小耳朵。設計成看起來很高興地朝這邊揮手的姿勢，可以直接散發出有精神且活潑的感覺。

便於活動且適合活潑女孩的 T 恤＋吊帶褲的服裝

因為有精神又活潑的特點而選擇了容易活動的運動鞋。顏色也選了明亮的紅色

什麼品種的狗？

博美犬是橫跨德國和波蘭的波美拉尼亞地區的土著犬。在嬌小的頭上有圓潤的大眼睛以及三角形的小耳朵。其特徵為圓潤的身體、短小的四肢和毛絨絨的尾巴。長體毛一般來說是單色，毛色眾多。臉周圍和胸口上有裝飾毛。個性活潑又友善，甚至有敢向體型更大的動物挑戰的勇氣。

吉娃娃 （雌性）

畫出吉娃娃帶有一點捲度的毛絨絨髮型和圓滾滾偏黑色的眼睛是設計時要注意的重點。吉娃娃是出外一條蟲，在家一條龍的狗狗，看不出是笑臉還是煩惱的微妙表情。因為常會幫吉娃娃穿上可愛的衣服，所以為了傳遞可愛感統一使用了粉紅色。

朝向外側的大豎耳

耳朵下方的蓬毛是魅力點

色調

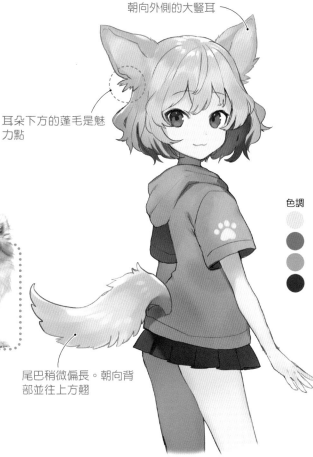

尾巴稍微偏長。朝向背部並往上方翹

🐾 **什麼品種的狗？**

原產於墨西哥的世界上最小的狗品種。其特徵為圓滾滾的大眼睛和蘋果形狀的圓頭。體毛分為偏短的短毛種、偏長的長毛種等 2 個種類。個性開朗且活潑，對家人的忠誠度很高，對陌生人則有明顯的警戒心。

耳朵前端呈圓弧

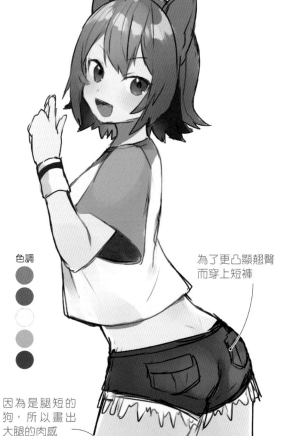

色調

為了更凸顯翹臀而穿上短褲

因為是腿短的狗，所以畫出大腿的肉感

潘布魯克威爾斯柯基犬 （雌性）

因為很喜歡柯基犬的圓屁屁，所以畫成了展現臀部重點的姿勢。柯基犬原本屬於牧羊犬，從牠靈敏地巡邏的印象中，設計成了有點男孩子氣的運動風女孩角色。

🐾 **什麼品種的狗？**

原產於英國。其特徵為豎耳和杏仁狀的咖啡色眼睛、身體長、腿短。短毛，毛色分為紅色、黑貂色、淡黃褐色、黑色和淺咖啡色等。沒尾巴是因為斷尾的緣故。其他種類如卡提根威爾斯柯基犬則不會實行斷尾。

犬科動物的設計

野生品種的犬科動物種類繁多，其中也有出人意料的犬科動物。像是後面會介紹的狼，有點像貓的狐狸也屬於犬科動物。在介紹狼和狐狸之前，這裡要進行狸貓的角色設計。

用麻呂眉營造和風感

髮型用復古風的齊瀏海髮型

狸貓 雌性

因為狸貓的擺飾（狸貓信樂燒（註））的印象，設計成了和風的角色。另外，因為狸貓戴著斗笠，所以又加上了正在旅行的修行僧人形象。因為設定成女孩角色，所以和服選用稍微帶有華麗感的大正浪漫風。不過修行僧人不能太過華麗，為了取得和諧感，褶裙和短外掛畫上簡單且樸素的色調。

和服的圖案用日本的傳統圖案—像箭羽一般排列的「箭羽紋」。簡單又能加強和風感，也能增加畫面豐富度

色調

用寬袖的寬鬆短外掛，展現狸貓的矮胖體型

像長裙的女用褶裙

什麼品種的動物？

棲息於山上和河川周圍森林中的犬科動物。其特徵為矮胖的身體和圓弧狀的小耳朵。狸貓是很擅長裝死的動物，例如當在山中被獵人的獵槍擊中時，就會啪地一聲倒下後一動也不動，並趁獵人移開視線後逃跑。據說「狸貓裝睡」這個慣用語就是因此而來，代表裝死或裝睡的意思。
註：「信樂燒」是指生產於滋賀縣甲賀市的信樂的一種傳統陶器。

One Point

狸貓的尾巴只有背面呈現黑色。狸貓的尾巴經常會被誤認為是條紋狀，有條紋狀尾巴的是浣熊，請注意不要混為一談。

狗 的 表情構想

狗是一種會運用耳朵、尾巴、表情和身體所有部位來展現情感的動物。不同品種的狗的耳朵和尾巴形狀不一，豐富多變也是其中一個特徵。這裡刊載的是豎耳角色的表情。

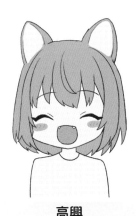

高興

笑容滿面。將嘴張大，眼睛比貓的眼睛畫得更加像曲線的括弧狀。也可以讓尾巴加上上下拍動的動作。

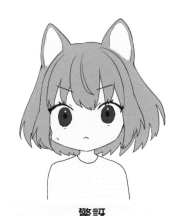

驚訝

從眼睛睜大和毛髮倒豎的形象中，讓頭髮蓬鬆地展開。耳朵豎立著，稍微畫成直線條就會有倔強的感覺。

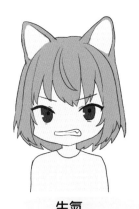

生氣

像是發出吼聲一樣，露出牙齒並展現憤怒。耳朵朝向發怒的對象會比較好。

悲傷

讓耳朵伏貼下垂，眉毛和眼睛呈現八字狀。也可以讓尾巴無力地下垂。整體看起來往下沉，就會凸顯出沒精神和悲傷的感覺。

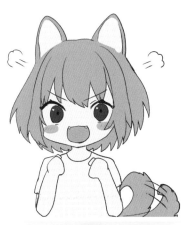

興奮

彷彿融合了喜悅和驚訝的形象。讓尾巴嗖嗖地上下擺動，就能直接展現出興奮的狀態。可以讓耳朵朝向感興趣的方向。

放鬆

非常安心且放鬆的狀態。耳朵柔軟無力，尾巴緩慢地搖動。表情和緩，很陶醉的表情。

③ 狐狸

狐狸自古以來就是受到信仰的對象，也存在許多迷惑人類的狐妖的奇聞軼事，外觀上不只可愛，也有不可思議的妖艷魅力。這裡要以狐狸為題材來進行角色設計。

狐狸耳朵比其他動物的更大。畫成三角形會更像

狐耳角色的形象

因為有強烈的稻荷神形象，所以設計成了穿著巫女服的和風擬人化角色。毛絨絨的尾巴非常重要。

狐狸是帶有強烈日本形象的動物，所以很適合齊瀏海＋麻呂眉

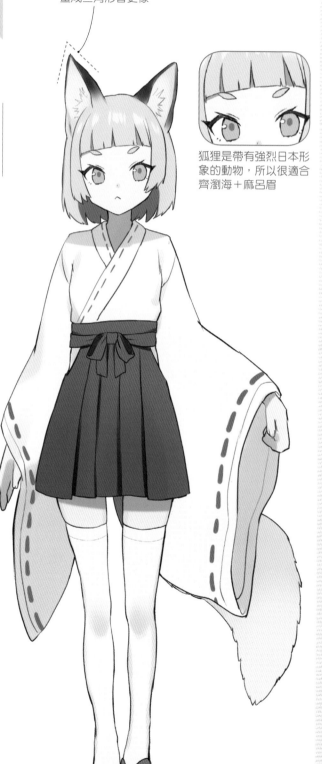

正面

耳朵的造型

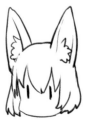
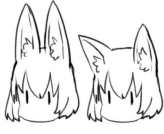

大耳朵　　豎立的耳朵　稍微向前傾

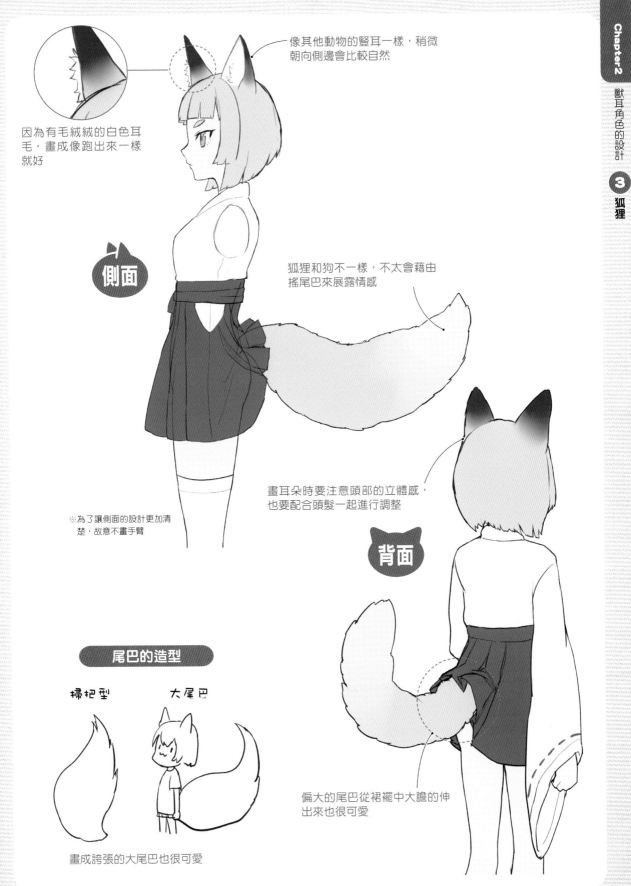

因為有毛絨絨的白色耳毛，畫成像跑出來一樣就好

像其他動物的豎耳一樣，稍微朝向側邊會比較自然

側面

狐狸和狗不一樣，不太會藉由搖尾巴來展露情感

※為了讓側面的設計更加清楚，故意不畫手臂

畫耳朵時要注意頭部的立體感，也要配合頭髮一起進行調整

背面

尾巴的造型

掃把型　　　大尾巴

畫成誇張的大尾巴也很可愛

偏大的尾巴從裙襬中大膽的伸出來也很可愛

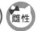

設計成了休閒時尚風格的角色。夾克畫上綠色，再加上徽章後增加了一點軍裝元素。只要畫出代表性的三角形大耳朵就能認出是狐狸，故意不畫出毛絨絨的尾巴是為了凸顯苗條的外形輪廓。

色調

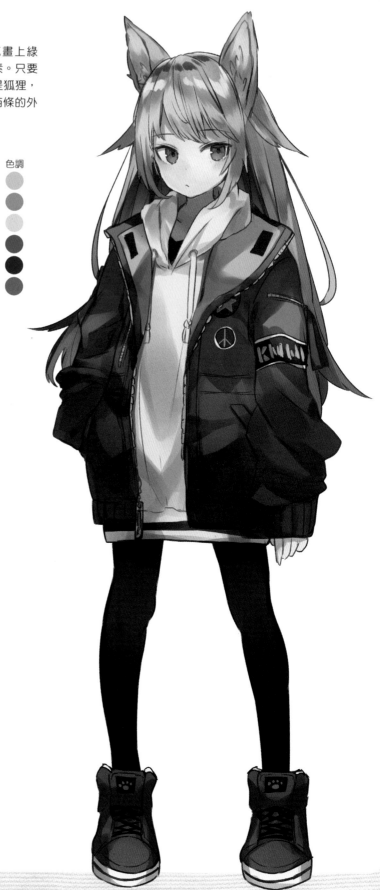

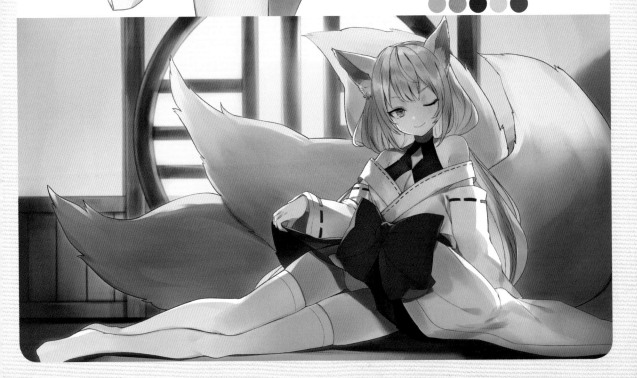

巫女造型 雌性

狐狸＋巫女是王道的組合。以巫女
服為原型的露肩、迷你裙服裝增加
了可愛度。手的形狀是狐狸臉的剪
影。

色調

九尾狐造型 雌性

以有好幾條尾巴的九尾狐為原型設計而
成。呈現妖豔的氛圍。

色調

暑假造型　雌性

戴著遮陽帽享受海邊假期的狐狸女孩。整體上加深黃色和白色等形成明亮的色調，也在設計中融入了向日葵和扶桑花等夏天風格的花朵。另外，因為場景在海邊，所以手腕上套上了點綴著珍珠的大腸髮圈。

色調

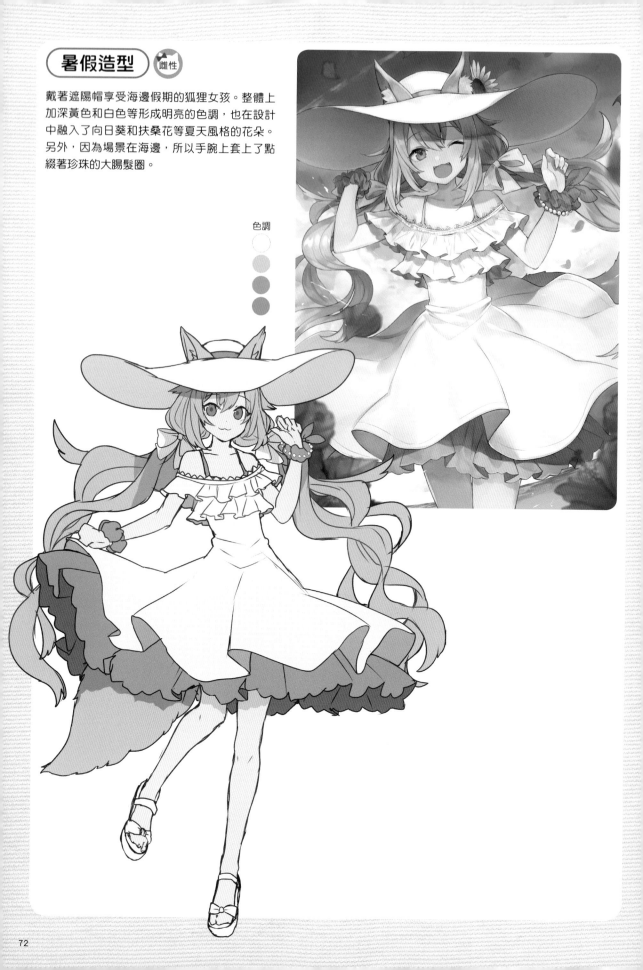

各種狐狸的設計

從日本、亞洲、歐洲、美洲、最後到北極,全世界都有狐狸的蹤跡,其種類也十分繁多。這裡取出其中幾種狐狸的種類,並運用其特徵進行角色設計。

赤狐 雌性

從魅惑對手的形象,設計成了喜歡惡作劇和表情狂妄的女孩角色。為了能看到腳和大腿,讓角色穿上短褲。藉由讓尾巴變大、耳毛畫成毛絨絨的絨球狀等變形方式襯托出可愛感。顏色則統一使用狐狸代表色的白色和黃色。

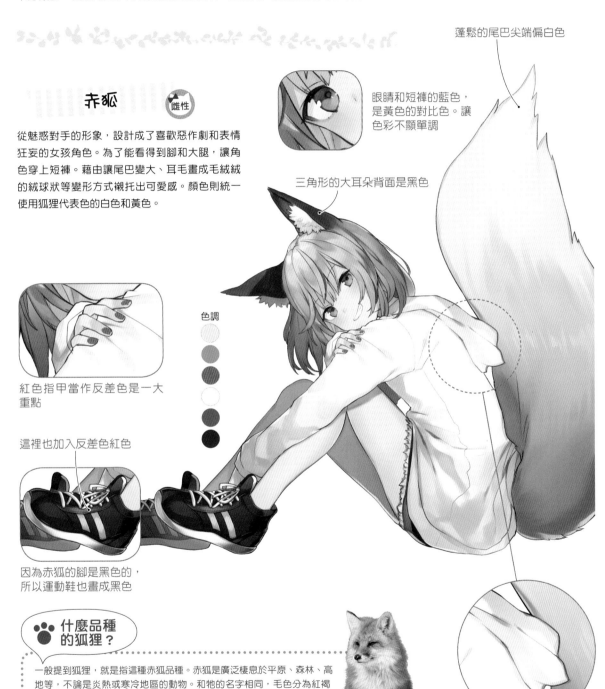

蓬鬆的尾巴尖端偏白色

眼睛和短褲的藍色,是黃色的對比色。讓色彩不顯單調

三角形的大耳朵背面是黑色

色調

紅色指甲當作反差色是一大重點

這裡也加入反差色紅色

因為赤狐的腳是黑色的,所以運動鞋也畫成黑色

畫出可以把耳朵完全收起來的帽子

🐾 什麼品種的狐狸?

一般提到狐狸,就是指這種赤狐品種。赤狐是廣泛棲息於平原、森林、高地等,不論是炎熱或寒冷地區的動物。和牠的名字相同,毛色分為紅褐色和褐色,耳朵後方和四肢為黑色。嗅覺和聽覺敏銳,彈跳力可達 2 公尺,是獵捕小動物時表現出色的狩獵者。頭腦很聰明,能正確地記得埋藏獵物的地方,此外還會使用「魅惑」的計謀,緊盯著獵物的眼睛,在獵物大意時進行捕獵。

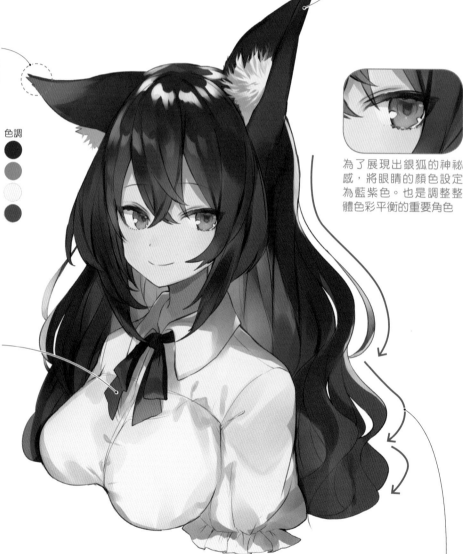

銀狐　雌性

凸顯出銀狐的黑毛的設計。設計成穿著女性襯衫的端莊女孩角色。和赤狐角色一樣進行了變形設計，使耳毛的毛絨感超過原有的程度來襯托可愛感。為了讓整體不只有黑白色，畫上藍紫色的眼睛和紅色的蝴蝶結後看起來很繽紛。

和赤狐一樣的耳朵。三角形的大耳，內側耳毛為白色

耳朵前端的分岔凸顯了毛絨感，同時也成為魅力點。是畫獸耳時要注意的重點

色調

為了展現出銀狐的神祕感，將眼睛的顏色設定為藍紫色。也是調整整體色彩平衡的重要角色

很適合黑髮的紅色蝴蝶結

什麼品種的狐狸？

在赤狐當中，體毛參雜黑色或黑底白毛類似銀色色調的品種就叫做銀狐。另外，臉、背部和尾巴的毛色較黑，背部上有十字圖案的狐狸就叫做「十字狐」。大多數的狐狸生活在容易接觸人類的地方，自古就經常登場於民間故事中。近年也有越來越多來和人類一起生活、被人類馴化的狐狸。

為了展現銀狐的黑毛而畫成黑髮。另外，因為設定為端莊的形象，所以藉由像大波浪一般流洩而下的長髮，營造柔和的形象

其他造型

這個角色是為了凸顯銀狐名字中的銀色所設計
而成。從「狐狸出嫁」的形象中發展，讓角色
穿上婚紗。

色調

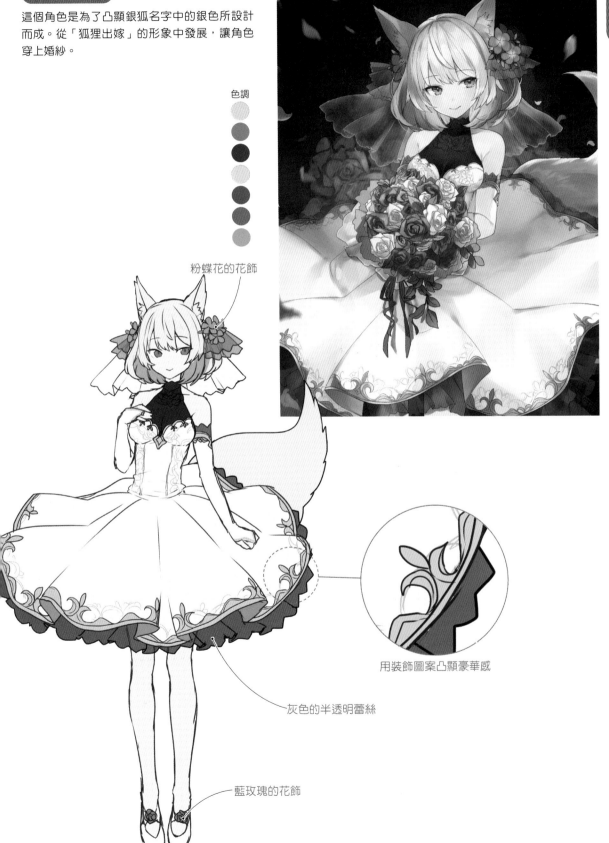

粉蝶花的花飾

用裝飾圖案凸顯豪華感

灰色的半透明蕾絲

藍玫瑰的花飾

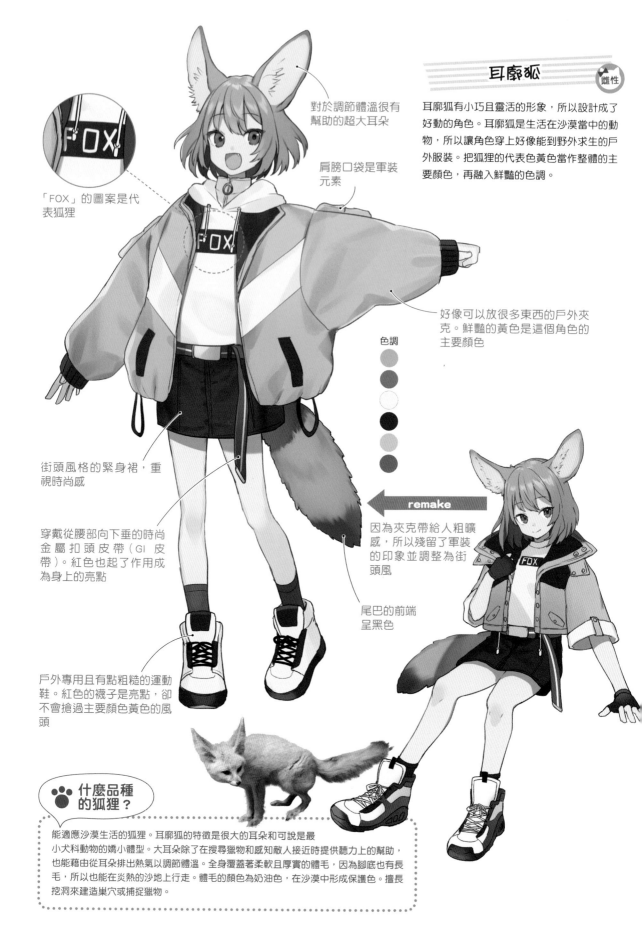

「FOX」的圖案是代表狐狸

對於調節體溫很有幫助的超大耳朵

耳廓狐有小巧且靈活的形象，所以設計成了好動的角色。耳廓狐是生活在沙漠當中的動物，所以讓角色穿上好像能到野外求生的戶外服裝。把狐狸的代表色黃色當作整體的主要顏色，再融入鮮豔的色調。

肩膀口袋是軍裝元素

色調

好像可以放很多東西的戶外夾克。鮮豔的黃色是這個角色的主要顏色

街頭風格的緊身裙，重視時尚感

remake

因為夾克帶給人粗曠感，所以殘留了軍裝的印象並調整為街頭風

穿戴從腰部向下垂的時尚金屬扣頭皮帶（GI 皮帶）。紅色也起了作用成為身上的亮點

尾巴的前端呈黑色

戶外專用且有點粗糙的運動鞋。紅色的襪子是亮點，卻不會搶過主要顏色黃色的風頭

什麼品種的狐狸？

能適應沙漠生活的狐狸。耳廓狐的特徵是很大的耳朵和可說是最小犬科動物的嬌小體型。大耳朵除了在搜尋獵物和感知敵人接近時提供聽力上的幫助，也能藉由從耳朵排出熱氣以調節體溫。全身覆蓋著柔軟且厚實的體毛，因為腳底也有長毛，所以也能在炎熱的沙地上行走。體毛的顏色為奶油色，在沙漠中形成保護色。擅長挖洞來建造巢穴或捕捉獵物。

北極狐 雌性

套上了毛絨絨且看起來很溫暖的服裝。毛大衣依照北極狐冬天毛色形象設計，下半身的衣服則依照夏天毛色設計。在夏天毛髮上套上冬天毛髮的呈現方式是設計的重點。

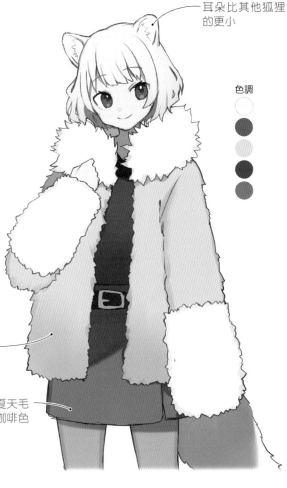

耳朵比其他狐狸的更小

色調

🐾 什麼品種的狐狸？

能適應於北極圈極寒地區的狐狸。因為厚實的體毛和豐富的體脂肪，形成了圓滾滾的體型。北極狐的體毛在冬天是純白色，在夏天則呈現灰褐色。有些北極狐有偏藍色的體毛。特技為游泳。

以冬天毛髮為形象設計的白色大衣

裙子的顏色是參考夏天毛髮形象的大地色系咖啡色

色調

沙狐是眼神銳利的動物，所以畫得稍微有點上斜眼

沙狐 雄性

從沙狐（別名哥薩克狐）的名字中的哥薩克為形象，讓角色穿上了看起來很溫暖的衣服。另外，因為沙狐居住在荒野的印象，加上了吊帶凸顯軍裝風格。內裡用黃色是因為沙狐毛色的中心部位呈黃色，同時調和了荒野顏色的暗色調形成反差色。

Ｔ恤的線條圖案是沙狐胸口上毛絨絨的白毛形象

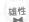

🐾 什麼品種的狐狸？

棲息於乾草原等乾燥荒蕪地區的狐狸品種。體毛為帶有紅～黃色的淺咖啡色，混雜了像雪一般飄落的白色，看起來就像閃閃發亮的銀色毛髮。因其美麗體毛曾經遭到殘忍地過度捕獵。

狐狸 的 表情構想

狐狸能夠運用三角形的大耳朵盡情地表達情感。因為稻荷神和九尾狐的傳說，屬於帶有神祕感的動物，所以很適合有點含蓄的表情。

高興

基本上和狗的形象很接近，要畫成上斜眼。嘴巴張大，但比狗稍小一點顯現出差異。

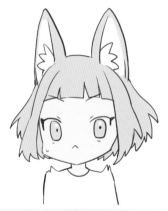

驚訝

和其他動物一樣，眼睛睜大，讓頭髮蓬鬆地展開。豎立著大耳朵，並畫成銳利且堅硬的輪廓。

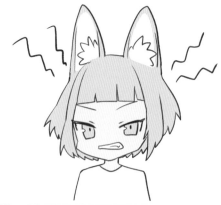

生氣

豎立著大耳朵，眼神銳利。稍微加強一些怒氣，就會變得像狐狸。

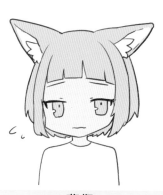

悲傷

大耳朵有點下垂，眉毛呈八字狀。因為狐狸有上斜眼的印象，所以要注意眼尾不要下垂太多。

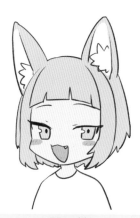

開玩笑

有點壞心眼的表情。鄙視眼，嘴巴張開變得像三角形。令人難以捉摸的感覺也很適合狐狸的形象。

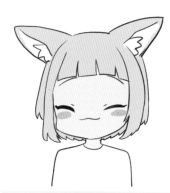

狐狸眼睛

和真實的狐狸眼睛很接近的形狀。這種形似動物的象徵方式，容易讓讀者看出是以什麼動物為原型進行擬人化。

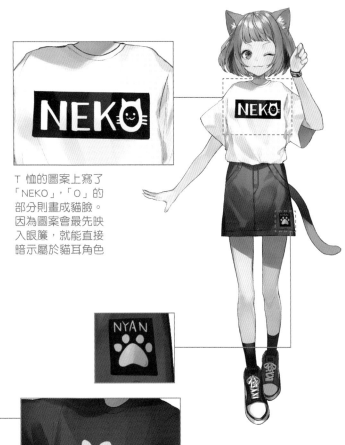

Column ❶

構想服裝上的圖案

Ｔ恤之類的服裝圖案，是設計時的有趣元素之一。可以向既有的圖案致敬，或是構想全新的圖案，只用單一重點就能增加角色個性。另外也是可以輕易傳達屬於何種角色的暗號，很是方便。例如，雖然知道是獸耳角色，但是很難看出是以什麼動物為原型設計的時候，先加上「NEKO」或是「DOG」等圖案，就能直接展現是何種動物。

Ｔ恤的圖案上寫了「NEKO」，「O」的部分則畫成貓臉。因為圖案會最先映入眼簾，就能直接暗示屬於貓耳角色

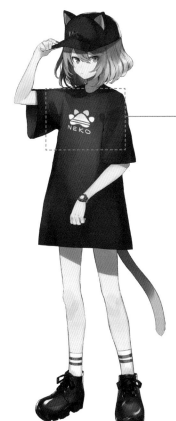

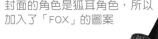

肉球標誌是一眼就能看出以動物作為原型的符號。幾乎可以使用在所有動物上很方便

封面的角色是狐耳角色，所以加入了「FOX」的圖案

④

狼

狼是犬科動物中具有最大的體型和強韌的下巴，同時也有智慧的動物。外觀和常見的家犬很相似，但和狗的差異在於表情帶有野性和身體強壯等。要如何呈現這種狼的特質，成為進行狼耳角色設計時的重點。

耳朵前端畫成圓弧狀就會形成像狼一樣的耳朵

狼耳角色的形象

野蠻、力量強大，也有點可怕。我想這是大多數人對狼的印象。因為外觀上很像狗，只要加強狼特有的形象，就能畫出像狼的角色。

正面

嘴巴的造型

嘴巴畫得比狗稍微大一點就能展現是狼

依犬齒的形象畫成的虎牙，比狗的牙齒更尖銳的感覺

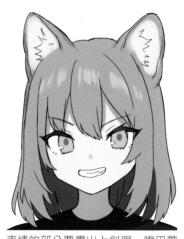

表情的部分要畫出上斜眼，嘴巴帶有男子氣概的感覺，就能展現狼特有的強大力量和野性

比貓的耳朵更厚，耳毛
和狐狸一樣很蓬鬆

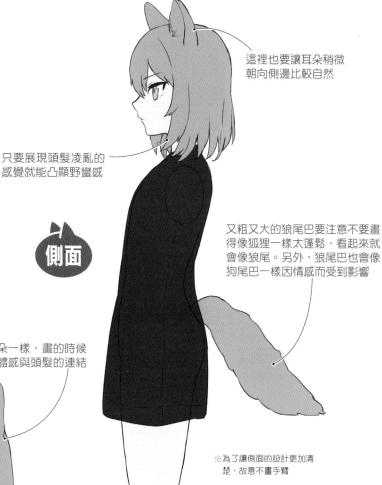

這裡也要讓耳朵稍微
朝向側邊比較自然

只要展現頭髮凌亂的
感覺就能凸顯野蠻感

又粗又大的狼尾巴要注意不要畫
得像狐狸一樣太蓬鬆，看起來就
會像狼尾。另外，狼尾巴也會像
狗尾巴一樣因情感而受到影響

側面

和其他動物的耳朵一樣，畫的時候
要注意頭部的立體感與頭髮的連結

※為了讓側面的設計更加清
楚，故意不畫手臂

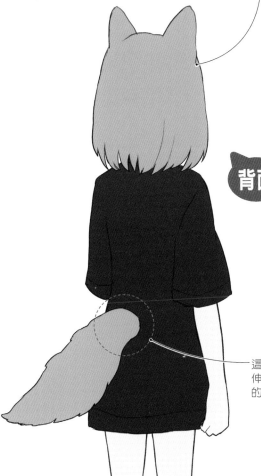

背面

這裡是採用尾巴從衣服中
伸出的設計。當然從衣服
的下襬伸出來也 OK

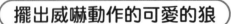

擺出威嚇動作的可愛的狼　雌性

嘴巴張大，擺出可愛的威嚇動作。像這樣凸顯可愛感，就能和狼原有的印象形成反差感。拉開連帽外套露出胸口，也能增加性感度。

色調

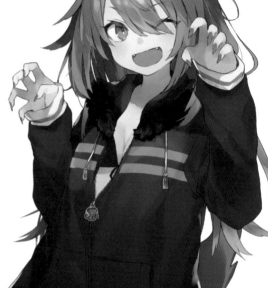

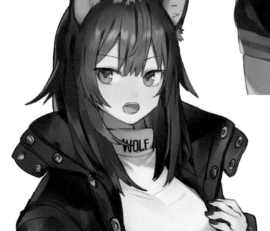

色調

野性的狼　雌性

穿著羽絨服的狼耳角色。用露出肚臍＋短褲造型凸顯出野性和性感。在脖子處加入「WOLF」的文字，就很容易發現是狼角色。

各種狼的設計

狼和狐狸一樣廣泛棲息於全世界各地區,種類繁多。這裡要來介紹依狼的品種設計而成的角色。

灰狼 雌性

這是我曾在社群軟體上公開過的角色。因為灰狼帥氣的外表,設定成好強的女孩角色。畫成街頭時尚風格。

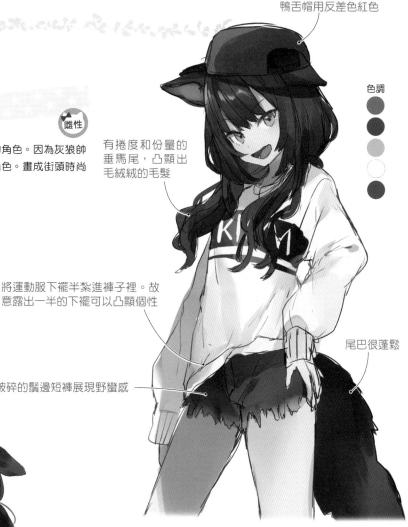

鴨舌帽用反差色紅色

色調

有捲度和份量的垂馬尾,凸顯出毛絨絨的毛髮

將運動服下襬半紮進褲子裡。故意露出一半的下襬可以凸顯個性

尾巴很蓬鬆

破碎的鬚邊短褲展現野蠻感

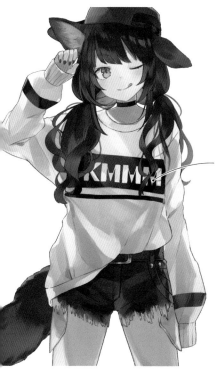

T恤上有「KMMM(KEMOMIMI,獸耳的日文字首)」的圖案

🐾 什麼品種的狼?

一般提到狼就是指灰狼。別名為大陸狼。表情威風凜凜,耳朵偏小,頭部毛髮偏長形成鬃毛。雖然慣用語中有「孤狼」這種說法,但基本上灰狼是群居生活的動物,稱為「狼群」。狼群藉由肢體語言和表情來表達豐富的情感,就連朝遠處悲傷長嚎也是溝通手法之一。日本自古以來稱狼為「大神」,有將狼視為神族的信仰。

 北極狼 雌性

一看到北極狼就覺得「和其他的狼不一樣，有像母親一般的溫柔表情」，所以設計成了有大胸部和粗大腿並具有包容心的角色。因為服裝方面很適合毛絨絨的頭巾，因此參考了居住在北極圈的原住民族愛斯基摩族的服飾。

頭巾呈現可以完全收納獸耳的形狀

色調

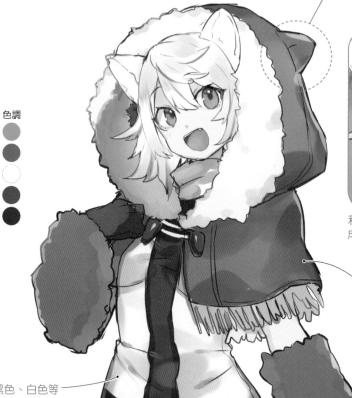

和藹可親的溫柔表情，但髮型設計成能令人感到狼特有的野性

以民族服飾為原型設計成的皮製厚披肩

用紅色、黑色、白色等畫出民族風圖案融入服飾中。白色也代表原本的毛色

因為居住在極寒地區，穿上保護手臂的毛絨絨護臂套來保暖

純白色尾巴很蓬鬆

 什麼品種的狼？

棲息於北極圈的純白色野狼。北極狼是灰狼的亞種。體型比灰狼更加嬌小。為了能適應極寒地區，體毛偏長且濃密。在狼種當中個性較為沉穩、也有不怕生的一面。

日本狼

雌性

整體以原始、野蠻的主題設計而成。衣服原本想畫成像原始人的服裝，但後來想改成稍微有點辣妹風的角色，所以留下了原始人服飾的雛形，設計成現代風格。

4 狼

以野生動物毛髮為形象設計的亂翹秀髮和粗糙感

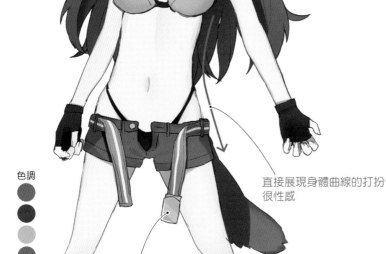

色調

直接展現身體曲線的打扮很性感

戴上現代風格的金屬扣頭皮帶。除了帶有野性，也要加上時尚元素

以狼足為原型設計成的靴子更有野蠻感。前端畫有狼爪

改變表情、手的形狀和穩重的姿勢，變得更加野蠻。另外，拿掉手上的勾爪裝備，從時尚角度來看也變得更具有現代風格

remake

什麼品種的狼？

從前棲息於日本的狼。約在西元 1900 年左右滅絕。據說是體型嬌小的狼種，和中型狗差不多大。點耳朵也是其特徵之一。自古以來神格化後的日本狼被尊稱為「大口真神」，作為守護田地不被鹿和野豬破壞的守護神，在各地神社受到信仰。

※因為是已滅絕動物，所以沒有照片

狼 的表情構想

從「孤狼」這個詞中給人冷酷印象的狼。事實上也是一種能運用全身和同伴溝通，情感豐富的動物。狼是強壯的動物，所以很適合野性的表情。

高興

畫成看起來自尊心很強的形象。無法坦誠地表達喜悅，很害羞的感覺。耳朵動個不停，嘴巴半張開，眼睛不停轉動。

驚訝

原則上與其他動物的表現形式一樣。耳朵豎立，讓頭髮蓬鬆地倒豎著。因為給人野蠻的形象，所以要誇張地畫出尖銳的輪廓。

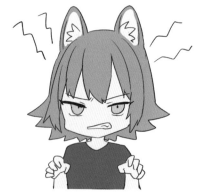

生氣

凸顯出比狗更可怕的感覺。眼神銳利，眉毛中間擠出皺紋，像是在發出吼聲的樣子。耳朵朝向發怒的對象會很有效果。

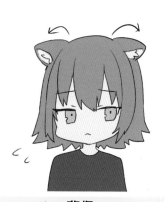

悲傷

耳朵柔軟無力，錯開眼神看起來很尷尬的感覺。因為狼的冷酷形象，雖然很沮喪，但不會像其他動物讓情感外顯。

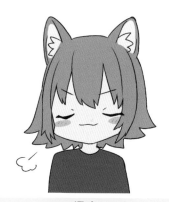

得意

自信滿滿且嶄露威嚴的表情。眼睛閉上呈倒反的括弧狀，眉毛尾端上揚，嘴巴像在噴氣一樣地笑。

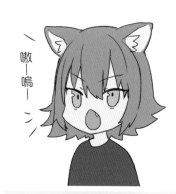

長嚎

對狼來說，長嚎是和伙伴取得聯繫的一種手段。代表恐懼或悲傷等，因表情不同而有許多呈現方式。

Column ❷

各種眼睛的造型

眼睛代表著角色的個性，同時也是極為吸引讀者的部位。除了能成為給人深刻印象的迷人設計，也能有效地為角色增添性格。不只是角色，甚至還能成為畫家的個人風格。

眼睛的造型

眼尾不太高不太低的水汪汪大眼睛。形成傳統的可愛形象。

眼尾朝上就變成上斜眼。形成強勢和板著臉孔的形象。

眼尾朝下就變成垂眼。形成文靜且溫柔的形象。

瞳孔

把瞳孔畫圓就是標準的形象。所有角色都能使用的瞳孔。

豎長狀的瞳孔給人貓或狐狸的印象。

橫長狀的瞳孔類似綿羊或馬等有蹄類的瞳孔。

將豎長狀的瞳孔畫得更細，就會形成爬蟲類的感覺。

分開上睫毛和下睫毛的距離並放大眼睛，就會形成開朗又年輕的印象。

反之，縮短上睫毛和下睫毛的距離並縮小眼睛，就會形成冷靜又成熟的印象。

眉毛

眉尾往上揚，就會形成好勝且滿懷自信心的印象。經常和上斜眼一起搭配使用。

眉尾往下垂，就會形成文靜且溫柔的形象，或是感到困擾的表情。

修掉邊緣的眉毛，增強存在感。特別是粗眉或麻呂眉，想要加強眉毛印象的時候使用。

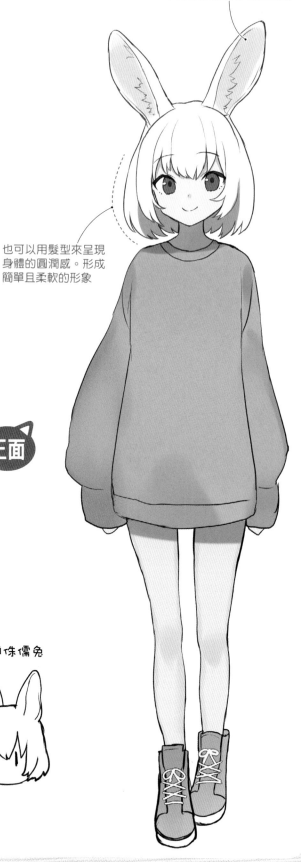

大多數的兔子都有長耳朵

⑤ 兔子

兔子的特徵為具有代表性的耳朵和圓滾滾的嬌小身體。從草食動物特有的溫馴和膽小的性格，或是加強到處蹦蹦跳跳的活力身影，可以往不同的方向來構想設計。

也可以用髮型來呈現身體的圓潤感。形成簡單且柔軟的形象

兔耳角色的形象

因為兔子屬於草食動物且身體嬌小，所以給人溫馴的感覺。依照外觀上的長耳朵、白毛和紅眼睛等形象進行了擬人化。

嘴巴的造型

露出有魅力的上排牙齒就很可愛

正面

耳朵的造型

垂耳兔

荷蘭侏儒兔

兔耳可移動的區域很廣泛，長度也夠長，是可以凸顯動態感的部位

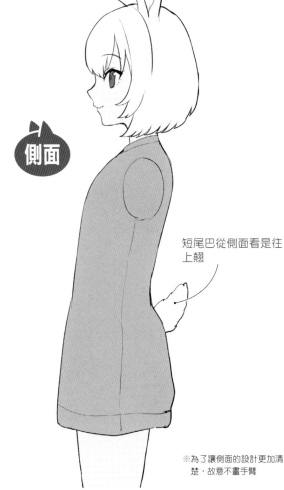

側面

短尾巴從側面看是往上翹

※為了讓側面的設計更加清楚，故意不畫手臂

背面

因為尾巴很小，加上去當作服裝的裝飾也很可愛

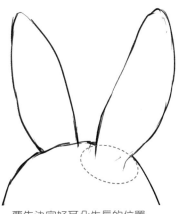

要先決定好耳朵生長的位置

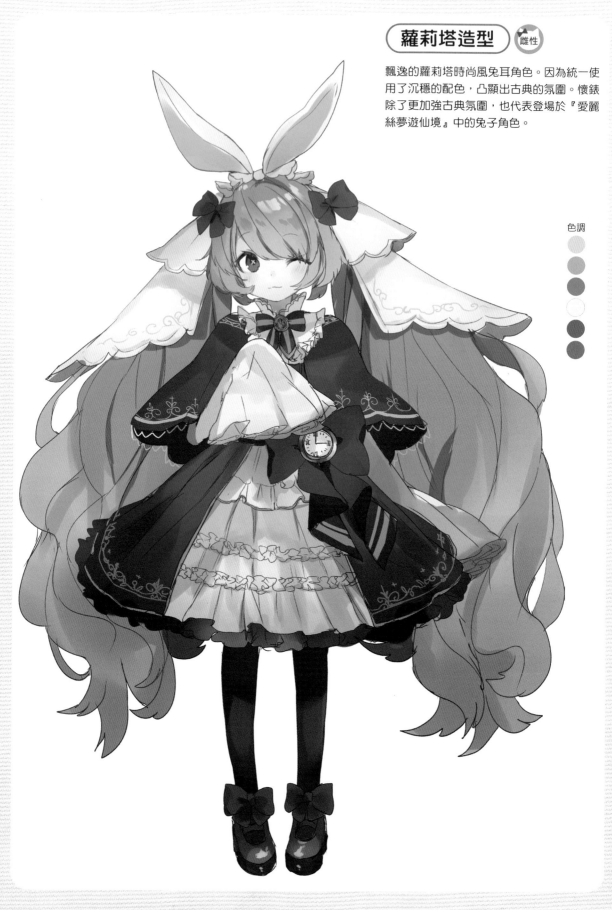

蘿莉塔造型 雌性

飄逸的蘿莉塔時尚風兔耳角色。因為統一使用了沉穩的配色，凸顯出古典的氛圍。懷錶除了更加強古典氛圍，也代表登場於『愛麗絲夢遊仙境』中的兔子角色。

色調

雪兔 雌性

組合了棲息於寒冷地區的「雪兔」角色和「雪兔」雪雕的設計。因為「雪」這個字而將整體基底色設定為白色，並設計成毛絨絨且溫暖的裝扮。腳邊也畫上了真的雪兔。

色調

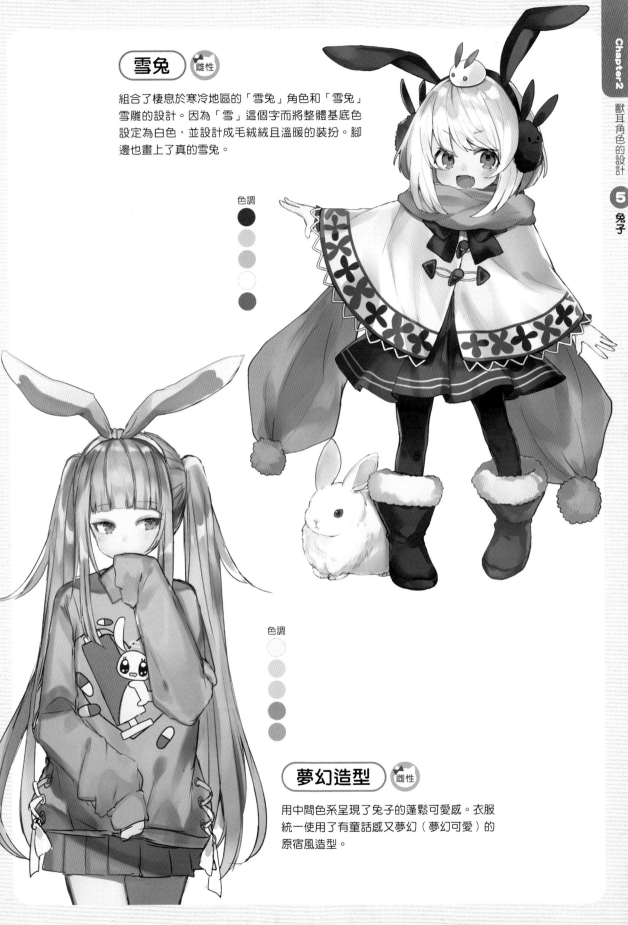

色調

夢幻造型 雌性

用中間色系呈現了兔子的蓬鬆可愛感。衣服統一使用了有童話感又夢幻（夢幻可愛）的原宿風造型。

各種兔子的設計

雖然都叫兔子，但其實有很多不同的種類，如野兔、鼠兔和穴兔等。這裡以演化自穴兔並和人類一起生活的「養殖兔（家兔）」為原型進行角色設計。

在整體的沉穩色調中，用代表性的紅色眼睛當作主打色

喜馬拉雅兔 雌性

因為喜瑪拉雅兔的黑白形象，而設計成冷靜成熟的姐姐角色。雖然是大人角色，但把體型畫得像小孩一樣凸顯反差感。雖然喜瑪拉雅兔是最古老的兔種，但謎團重重，所以表情畫出神秘的氛圍。

有重點色的豎耳

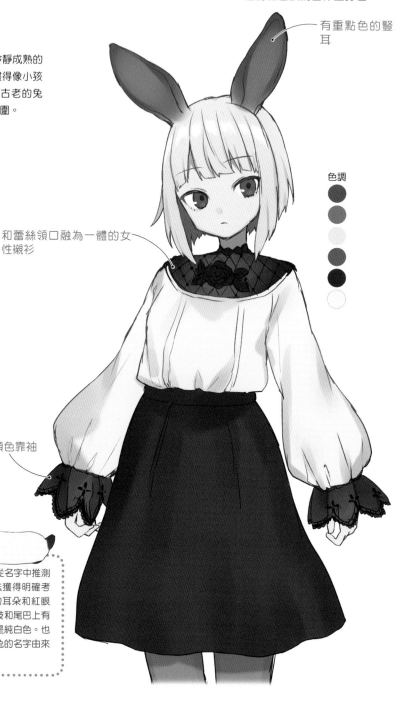

和蕾絲領口融為一體的女性襯衫

呈圓柱狀的細長體型，有點遮掩住身體曲線。也變得很像小孩的體型

四肢的重點顏色靠袖口來呈現

色調

什麼品種的兔子？

擁有世界上最古老歷史的兔子。雖然可以從名字中推測出可能原產於喜馬拉雅山脈附近，但無法獲得明確考證。其特徵為圓柱狀的細長體型、直立的耳朵和紅眼睛。毛短且柔軟，在耳朵、鼻子周圍、四肢和尾巴上有重點式的黑色或咖啡色，剩下的部位則都是純白色。也有「喜馬拉雅」的貓品種，據說喜馬拉雅兔的名字由來是因為和喜馬拉雅貓的毛色圖案很相似。

荷蘭侏儒兔 · 雌性

為了展現嬌小及可愛感，設計成讓身體完全被包覆在斗篷之下的時尚風格。因為給人愛惡作劇的兔子的形象，所以表情有點傲慢和剛強。

色調

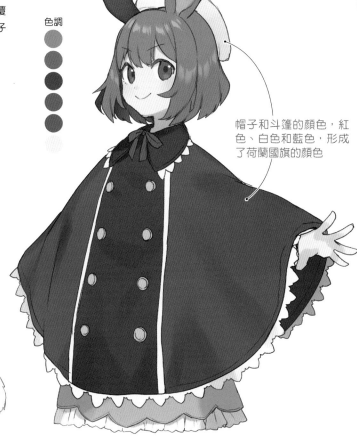

耳朵偏短且前端呈圓弧狀

帽子和斗篷的顏色，紅色、白色和藍色，形成了荷蘭國旗的顏色

什麼品種的兔子？

「Netherland」是指荷蘭，「dwarf」是指在神話故事中登場的小矮人的意思，荷蘭侏儒兔的身體就像牠的名字一樣很嬌小。有小巧的豎耳，有豐富的毛色變化。個性有點膽小，但熟悉之後也能看到牠擅長撒嬌且調皮的一面。

在長瀏海上加上髮夾露出表情

偏短的豎耳上包覆著毛髮

色調

英國安哥拉兔 · 雄性

因為英國安哥拉兔是毛髮濃密的兔子，設計成了瀏海長到看不到表情的角色。再進一步以毛衣＋絨毛對襟針織衫的多層次穿搭，加強濃密感。

因為英國安哥拉兔濃密的毛髮形象，在衣服袖子上加上絨毛

什麼品種的兔子？

原產於土耳其的兔種。其特徵為全身濃密的長毛。臉周圍也有裝飾毛，甚至長到會遮住眼睛。耳朵上也覆蓋著大量的毛髮，前端則叫做流蘇的裝飾毛。個性溫馴且沉穩。

日本白兔

雌性

因為是日本的品種，按照因幡之白兔和月兔的形象，讓角色穿著巫女風格的白裝。在帶有神聖感的白色的基礎色調中加上紅色，並為了讓整體形象不會太偏向紅色，加入對比色藍色。

豎耳的內側呈現淡淡的粉紅色

依照輝夜姬的形象，剪成長髮、齊瀏海、側髮偏長的日本公主髮型

兔子的上排牙齒是很重要的魅力點。露出上排牙齒展現可愛感

色調

依兔子短小的四肢為形象，畫成有點肉的大腿

加上鈴鐺髮飾，代表和風元素，同時也是吉祥物

什麼品種的兔子？

日文名稱為「日本白色種」。在日本小學飼養的常見兔種。其特徵為偏短的純白色體毛和深紅的眼睛、以及偏大的豎耳。身體比其他的兔子更大且強壯。個性沉穩且溫和。

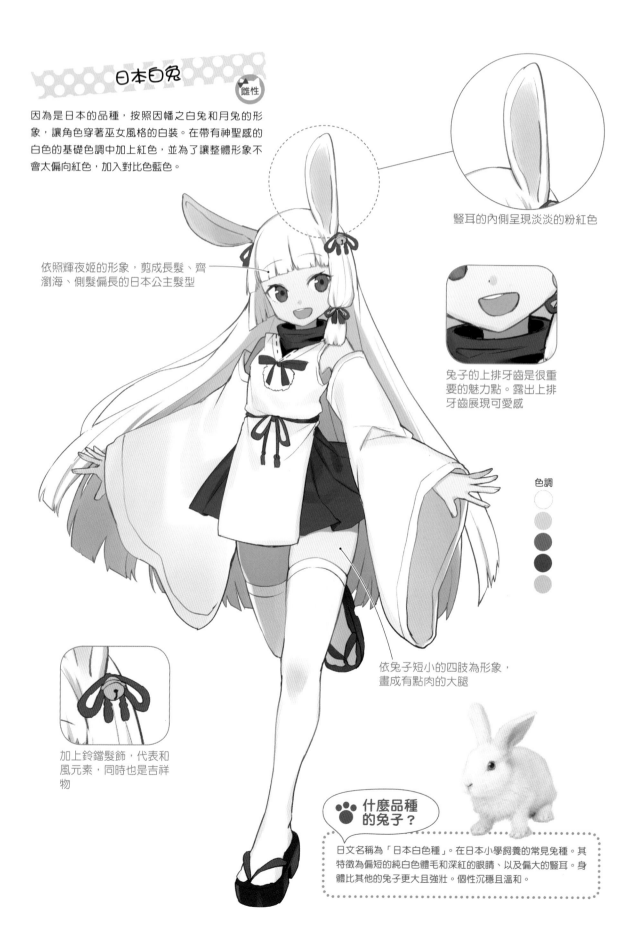

垂耳兔

 雌性

表情看起來很睏的奇怪女孩角色。垂耳兔有厚重的毛髮，所以讓角色穿上看起來很溫暖的針織居家服。為了加強嬌小又可愛的小動物感，所以將居家服設計得很厚重，袖口也用偏長的袖子。

眉尾下垂且經常低頭看。形成看起來經常想睡的角色個性

耳朵垂在旁邊

因為原本的密實毛髮，所以將頭髮也設計成毛絨絨的長髮

色調

厚實的小兔子室內拖鞋。直接將動物融入設計中的一種技法

腿上穿上長筒襪，展現厚實的毛髮

 什麼品種的兔子？

耳朵下垂的兔子的總稱。主要分為荷蘭垂耳兔、法國垂耳兔、英國垂耳兔、美國垂耳兔和迷你垂耳兔等 5 個品種。基本上每個品種都是沉穩且容易親近人類的個性。好奇心很旺盛，也很會撒嬌，但有的垂耳兔也有怕寂寞的一面。

獅子兔　雄性

有點調皮感覺的男孩角色。因為名字裡有「獅子」,所以將髮型設計成帶有野性的感覺。獅子兔毛絨絨的毛髮看起來很溫暖,所以讓角色穿上了絨毛羽絨服和看起來很保暖的靴子。

獅子兔的兔耳看起來像是被藏在毛絨絨的毛髮當中,為了要呈現這種耳朵,所以畫成加在絨毛帽上的裝飾耳

色調

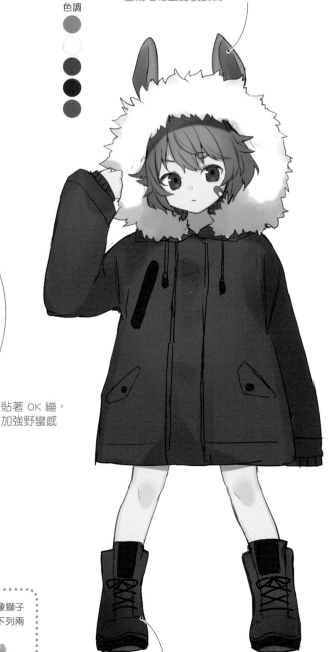

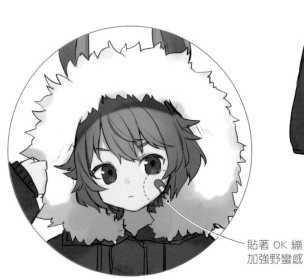

貼著 OK 繃,
加強野蠻感

用帽子上的絨毛和髮型來呈現具有代表性的裝飾毛

🐾 什麼品種的兔子?

原產於比利時的新型兔子。臉部周圍如同其名看起來像獅子的鬃毛的長裝飾毛(濃密毛髮)。最常見的獅子兔分為下列兩種,只有臉的周圍有裝飾毛的「單鬃毛」,臉周圍和腹部側邊都有裝飾毛的「雙鬃毛」。裝飾毛和體毛都偏長,毛色眾多,如黑色或咖啡色斑點。體型嬌小,耳朵為短豎耳。個性親人且溫馴,有些獅子兔也很聰明。

靴子的裡面也塞滿了毛絨絨的毛,很保暖的感覺

兔子 的 表情構想

兔子是溫馴的草食動物。經常被肉食動物追捕所以具有強烈的警戒心，雖然兔子是一種很難藉由耳朵和表情展現情感的動物，但在繪圖時可以運用這雙大耳朵來達到各式各樣的情感表現。

高興

整體畫成圓潤的模樣，形成不做作的表情。嘴巴比狗張得更小，可以露出上排牙齒的笑容。

驚訝

畫成了感到驚訝並害怕到身體僵硬的樣子。豎立著耳朵，頭髮的輪廓也很堅硬的感覺。眉毛呈八字狀，嘴巴變形。

生氣

雖然在生氣卻不會向對方展現強烈的怒氣，而是將唇緊閉看起來不開心的樣子。畫出腳踩踏在地上（跺腳），或是「咕咕」的叫聲也很有效。

悲傷

和其他動物一樣，眉毛和眼睛要呈現八字狀。耳朵無力往前倒的樣子。

害羞

動物沒有，獸耳角色特有的情感。耳朵左右動作不同，展現了喜悅和害羞的複雜情感。眉毛呈八字，視線不停擺動，嘴巴半開。

放鬆

非常安心的狀態。耳朵無力地完全向後倒。臉則是鬆弛且陶醉的表情。

❻ 有蹄類

綿羊和馬等有蹄的草食動物統稱為有蹄類。這裡除了外觀，也會與草食動物特有的個性一起來進行設計。

大部分的綿羊都有向側邊長出的耳朵

綿羊耳角色的形象

從綿羊在草原中吃草的樣子和「咩～」的叫聲中，想到了文靜且優雅的形象。綿羊的外觀特徵為厚實的毛髮，用羊毛毛衣和髮型來呈現。

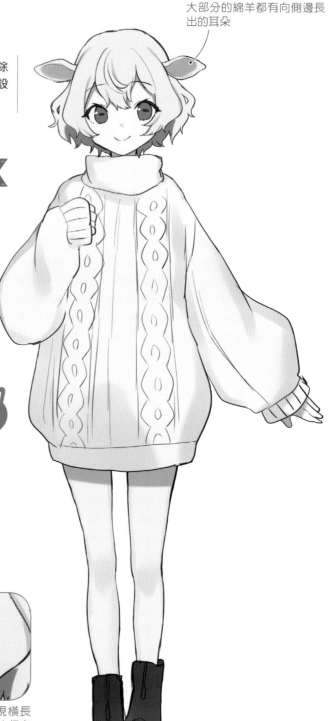

正面

耳朵的形狀很像兔子耳朵

有蹄類的瞳孔收縮後呈現橫長狀，試著將其融入設計中也很有趣

從側面看耳朵，畫得有點往上翹的樣子就會很像

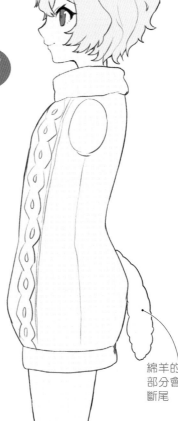

和兔耳一樣，要先決定好耳朵生長的位置

捲曲的厚實羊毛可以用蓬鬆的捲髮來呈現

綿羊的尾巴原本很長，但大部分會因為健康因素而實行斷尾

※為了讓側面的設計更加清楚，故意不畫手臂

One Point ●

有蹄類當中也有長角的動物。大多會把耳朵畫在角的正下方。

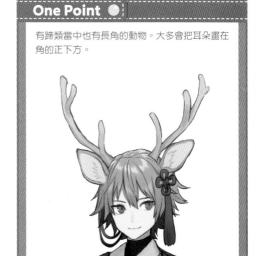

各種有蹄類動物的設計

有蹄類配合生存的地區和環境，演化分枝成各式各樣的品種。這裡依照有蹄類的種類來進行設計。

綿羊（無角） 雄性

中性的綿羊男孩角色。表情冷酷，走失時能派上用場的鈴鐺和南瓜造型的短褲增加可愛感。用厚實的羊毛連帽外套和帽子來呈現綿羊感。

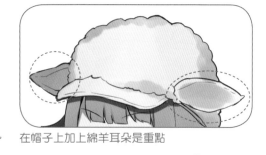

在帽子上加上綿羊耳朵是重點

胸口的鈴鐺和紅色蝴蝶結是設計時的重點

向側邊大幅度翹出的亂髮畫成像是綿羊耳朵的樣子

色調

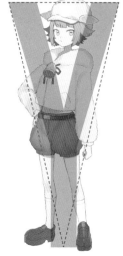

很適合厚外套的南瓜造型短褲

將設計集中在上半身、下半身維持簡潔的 Y 字型（倒三角形）的輪廓外形（P.21），看起來就會像男孩子

依偶蹄的樣子設計而成的平底鞋

什麼品種的動物？

大多數為人工飼養，有稍微捲曲且厚實毛髮的牛科動物。其毛髮叫做羊毛（WOOL），使用於毛衣或毛呢外套等毛製品。綿羊有喜好群居且有強烈的遵從領導的傾向，因此牧羊人會驅使牧羊犬來引領綿羊群。綿羊品種繁多，無角的綿羊有柯利黛綿羊以及臉和身體呈黑色的薩福克羊等品種。

綿羊（有角）

雌性

讓角色穿上毛衣＋2件對襟毛衣，以整體輪廓呈現羊毛的蓬鬆厚實感。表情帶有文靜的感覺，凸顯綿羊的敦厚感。

強烈綿羊形象的捲曲羊角

色調

蓬鬆捲曲的頭髮

在毛衣上加上蝴蝶結，增加可愛感和個性

絨毛麻花針織對襟大衣。整體統一使用咖啡色系，再加入藍綠色，除了能凸顯色彩統一感，同時也能增加華麗感

薄對襟毛線外套

為了增加外形變化，加入穗頭裝飾

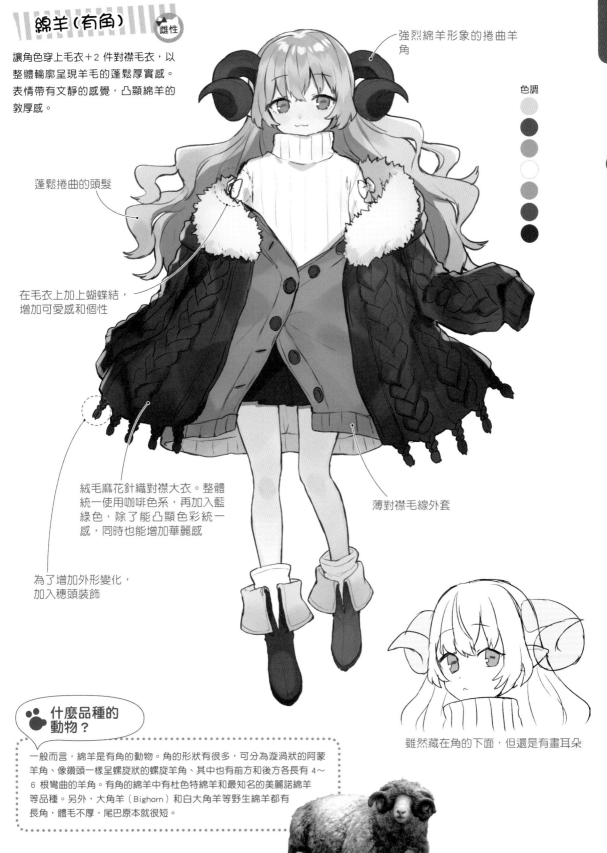

雖然藏在角的下面，但還是有畫耳朵

什麼品種的動物？

一般而言，綿羊是有角的動物。角的形狀有很多，可分為漩渦狀的阿蒙羊角、像鑽頭一樣呈螺旋狀的螺旋羊角、其中也有前方和後方各長有4～6根彎曲的羊角。有角的綿羊中有杜色特綿羊和最知名的美麗諾綿羊等品種。另外，大角羊（Bighorn）和白大角羊等野生綿羊都有長角，體毛不厚，尾巴原本就很短。

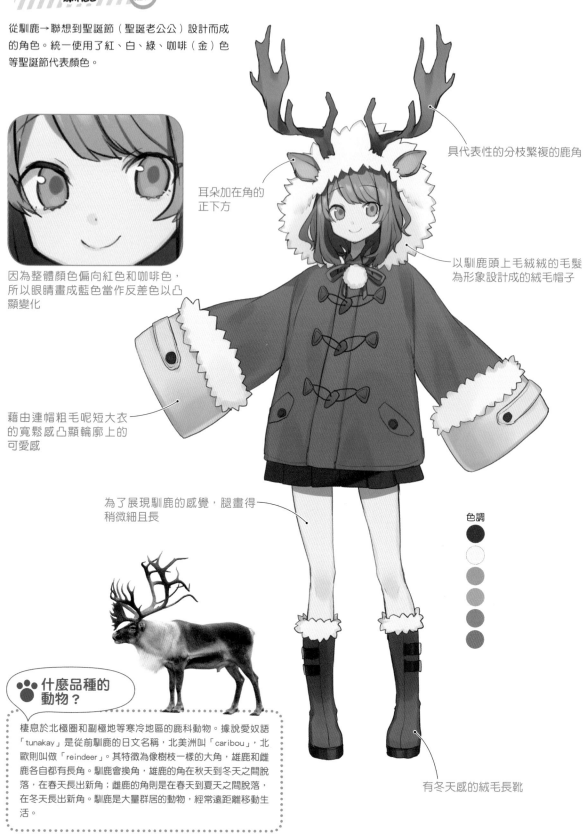

馴鹿 雌性

從馴鹿→聯想到聖誕節（聖誕老公公）設計而成的角色。統一使用了紅、白、綠、咖啡（金）色等聖誕節代表顏色。

因為整體顏色偏向紅色和咖啡色，所以眼睛畫成藍色當作反差色以凸顯變化

耳朵加在角的正下方

具代表性的分枝繁複的鹿角

以馴鹿頭上毛絨絨的毛髮為形象設計成的絨毛帽子

藉由連帽粗毛呢短大衣的寬鬆感凸顯輪廓上的可愛感

為了展現馴鹿的感覺，腿畫得稍微細且長

色調

什麼品種的動物？

棲息於北極圈和副極地等寒冷地區的鹿科動物。據說愛奴語「tunakay」是從前馴鹿的日文名稱，北美洲叫「caribou」，北歐則叫做「reindeer」。其特徵是像樹枝一樣的大角，雄鹿和雌鹿各自都有長角。馴鹿會換角，雄鹿的角在秋天到冬天之間脫落，在春天長出新角；雌鹿的角則是在春天到夏天之間脫落，在冬天長出新角。馴鹿是大量群居的動物，經常遠距離移動生活。

有冬天感的絨毛長靴

日本鹿

從奈良神鹿代表性的神聖印象中聯想而成的角色。男女都穿著神職人員的短外掛。相同顏色的頭髮和眼睛，看起來就像一對姊弟。

> **什麼品種的動物？**
>
> 雖然從名字容易認為是日本特有種，但在俄羅斯和中國等地也有此品種。雄鹿長有樹枝狀的角，在每年春季換新角。雌鹿則沒有角。體毛在夏天時呈現紅褐色且有白色斑點圖案，冬天時則呈現偏黑的深咖啡色且幾乎看不見圖案（照片為夏天的毛色）。

只有雄鹿角色長角

稍微偏大的耳朵斜向豎立著

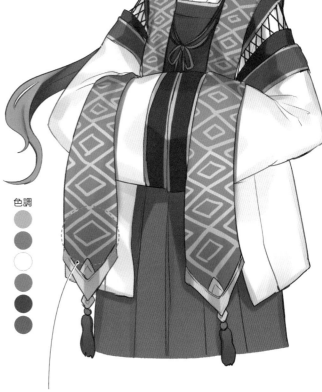

色調

色調

在兩個角色身上都加上了帶有和風感的圖案

用花朵圖案增加女人味與可愛感

雄鹿用藍色髮飾，雌鹿用紅色髮飾。擺放的位置左右相反

野豬 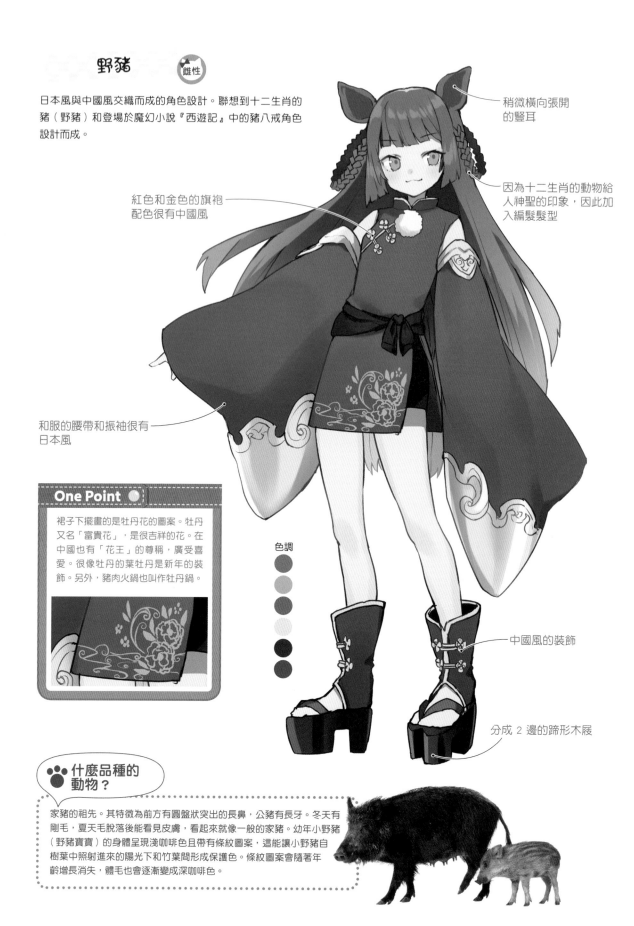 雌性

日本風與中國風交織而成的角色設計。聯想到十二生肖的
豬（野豬）和登場於魔幻小說『西遊記』中的豬八戒角色
設計而成。

稍微橫向張開
的豎耳

因為十二生肖的動物給
人神聖的印象，因此加
入編髮髮型

紅色和金色的旗袍
配色很有中國風

和服的腰帶和振袖很有
日本風

One Point

裙子下擺畫的是牡丹花的圖案。牡丹
又名「富貴花」，是很吉祥的花。在
中國也有「花王」的尊稱，廣受喜
愛。很像牡丹的葉牡丹是新年的裝
飾。另外，豬肉火鍋也叫作牡丹鍋。

色調

中國風的裝飾

分成 2 邊的蹄形木屐

什麼品種的動物？

家豬的祖先。其特徵為前方有圓盤狀突出的長鼻，公豬有長牙。冬天有
剛毛，夏天毛脫落後能看見皮膚，看起來就像一般的家豬。幼年小野豬
（野豬寶寶）的身體呈現淺咖啡色且帶有條紋圖案，這能讓小野豬自
樹葉中照射進來的陽光下和竹葉間形成保護色。條紋圖案會隨著年
齡增長消失，體毛也會逐漸變成深咖啡色。

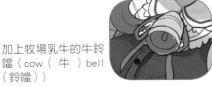

牛（霍爾斯坦牛）

雌性

供應牛乳→咖啡廳→女僕等形象設計而成。看起來很溫柔且文靜的療癒系大姊姊角色。胸部很大。

有時候牛角會被去角

往旁邊長的細長狀耳朵

以乳牛的圖案為形象的內層顏色

加上牧場乳牛的牛鈴噹（cow（牛）bell（鈴噹））

色調

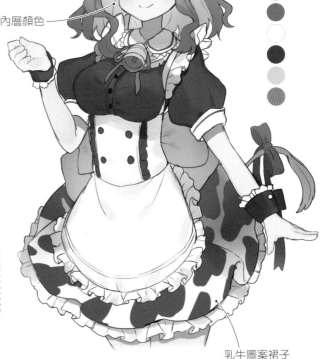

乳牛圖案裙子

什麼品種的動物？

為人類的餐桌提供牛奶的乳牛。具代表性的乳牛是荷蘭原產的霍爾斯坦牛品種。其特徵為白色和黑色的斑點圖案。有些是稀有的紅色和白色斑點。據說日本牛乳有99%是來自此品種。

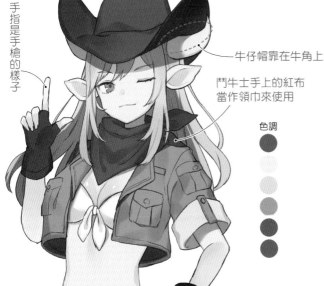

手指是手槍的樣子

牛仔帽靠在牛角上

鬥牛士手上的紅布當作領巾來使用

色調

長尾巴的前端很蓬鬆

牛（鬥牛）

雌性

鬥牛和女牛仔（cow（牛）girl（女孩））的形象組合而成的設計。

什麼品種的動物？

所謂的鬥牛，就是比賽用的戰鬥牛。這個單字指牛和牛之間，或是牛和鬥牛士之間的戰鬥比賽，在西班牙是一項國技。一般來說，會選擇體格優良的品種來培育成鬥牛。

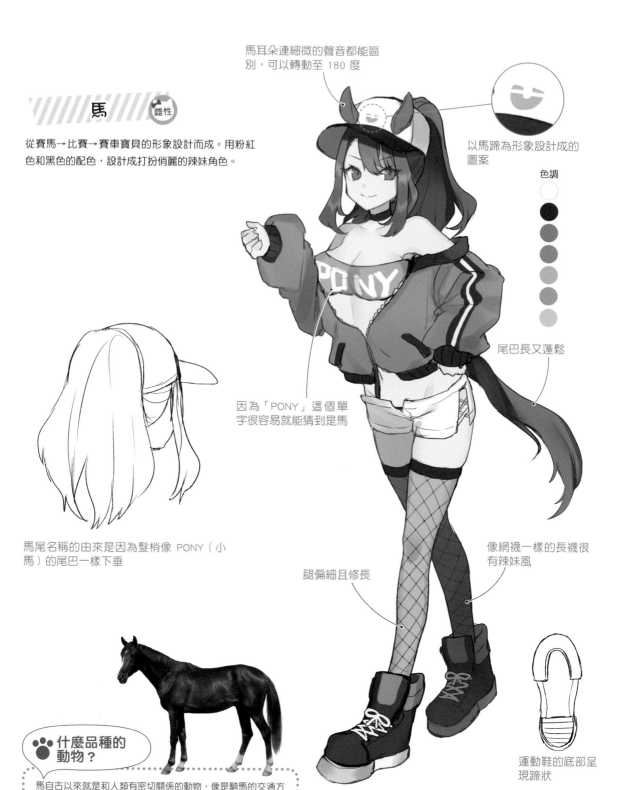

馬 （雌性）

從賽馬→比賽→賽車寶貝的形象設計而成。用粉紅色和黑色的配色，設計成打扮俏麗的辣妹角色。

馬耳朵連細微的聲音都能區別，可以轉動至 180 度

以馬蹄為形象設計成的圖案

色調

尾巴長又蓬鬆

因為「PONY」這個單字很容易就能猜到是馬

馬尾名稱的由來是因為髮梢像 PONY（小馬）的尾巴一樣下垂

腿偏細且修長

像網襪一樣的長襪很有辣妹風

運動鞋的底部呈現蹄狀

🐾 什麼品種的動物？

馬自古以來就是和人類有密切關係的動物，像是騎馬的交通方式、賽馬或是在戰鬥時騎馬等。在世界上有各式各樣的馬品種，顏色和大小也非常多變。頭頂到脖子之間長有鬃毛，可以使用具優秀腳力的長腿來快速奔跑。馬耳經常能表達馬的情感，放鬆的時候會朝向旁邊，在注意某個東西時會朝向其所在方向，警戒的時候會左右分開擺動，生氣的時候則會向後倒。

One Point ●

馬的每條腿上都有 1 根（奇數）蹄，所以在有蹄類中也被稱為「奇蹄類」。順道一提，綿羊、鹿、山羊和野豬的蹄皆有 2 根，牛的蹄有 4 根都是偶數，所以被稱為「偶蹄類」。

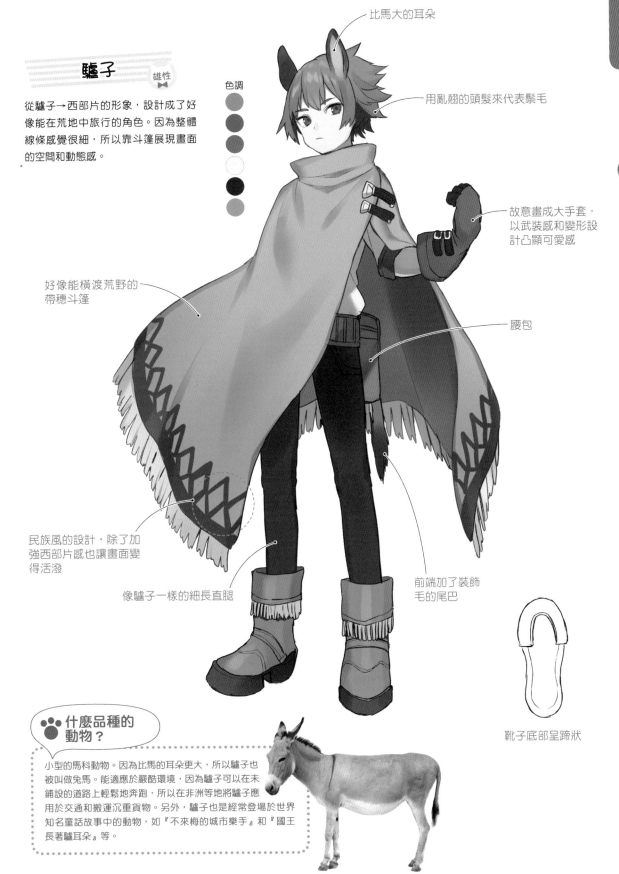

驢子

雄性

從驢子→西部片的形象,設計成了好像能在荒地中旅行的角色。因為整體線條感覺很細,所以靠斗篷展現畫面的空間和動態感。

色調

比馬大的耳朵

用亂翹的頭髮來代表鬃毛

故意畫成大手套,以武裝感和變形設計凸顯可愛感

好像能橫渡荒野的帶穗斗篷

腰包

民族風的設計,除了加強西部片感也讓畫面變得活潑

像驢子一樣的細長直腿

前端加了裝飾毛的尾巴

靴子底部呈蹄狀

什麼品種的動物?

小型的馬科動物。因為比馬的耳朵更大,所以驢子也被叫做兔馬。能適應於嚴酷環境,因為驢子可以在未鋪設的道路上輕鬆地奔跑,所以在非洲等地將驢子應用於交通和搬運沉重貨物。另外,驢子也是經常登場於世界知名童話故事中的動物,如『不來梅的城市樂手』和『國王長著驢耳朵』等。

山羊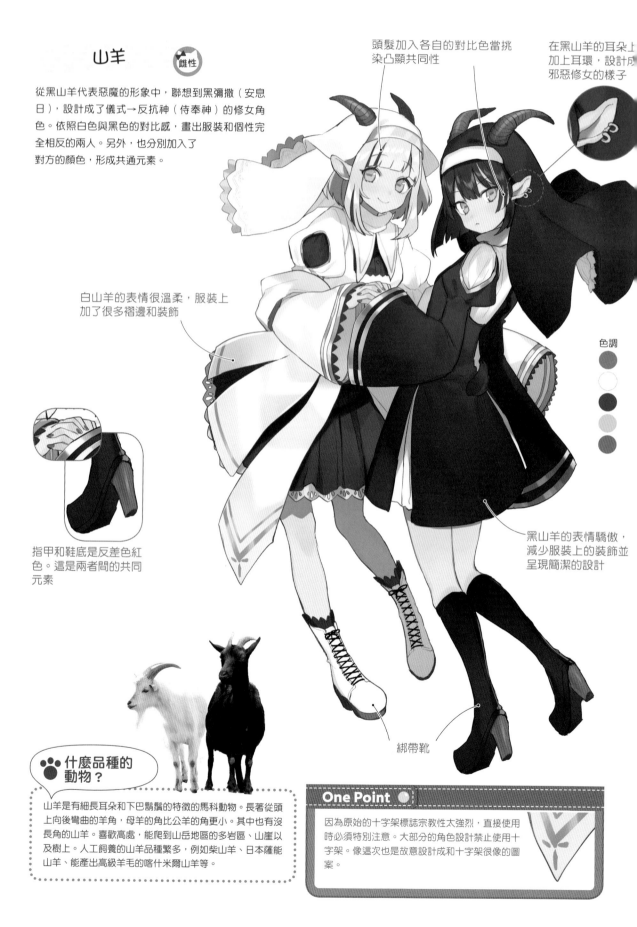

雌性

從黑山羊代表惡魔的形象中，聯想到黑彌撒（安息日），設計成了儀式→反抗神（侍奉神）的修女角色。依照白色與黑色的對比感，畫出服裝和個性完全相反的兩人。另外，也分別加入了對方的顏色，形成共通元素。

頭髮加入各自的對比色當挑染凸顯共同性

在黑山羊的耳朵上加上耳環，設計成邪惡修女的樣子

白山羊的表情很溫柔，服裝上加了很多褶邊和裝飾

色調

指甲和鞋底是反差色紅色。這是兩者間的共同元素

黑山羊的表情驕傲，減少服裝上的裝飾並呈現簡潔的設計

綁帶靴

什麼品種的動物？

山羊是有細長耳朵和下巴鬍鬚的特徵的馬科動物。長著從頭上向後彎曲的羊角，母羊的角比公羊的角更小。其中也有沒長角的山羊。喜歡高處，能爬到山岳地區的多岩區、山崖以及樹上。人工飼養的山羊品種繁多，例如柴山羊、日本薩能山羊、能產出高級羊毛的喀什米爾山羊等。

One Point ●

因為原始的十字架標誌宗教性太強烈，直接使用時必須特別注意。大部分的角色設計禁止使用十字架。像這次也是故意設計成和十字架很像的圖案。

7 鳥類

鳥類是有翅膀、羽毛和鳥嘴等特徵的動物。大多數的鳥類擅長在天空飛行,其中也有會游泳以及擅長奔跑的品種。這裡要以鳥類為原型進行角色設計。

南跳岩企鵝

雄性 ▶

從南跳岩企鵝的外觀和個性,設計成了像不良少年的哥哥角色。眼色很凶狠,頭髮也染成漸層色和挑染,展現不良的品行。

色調

頭部羽冠用頭髮的挑染來呈現

衣服統一以企鵝身上的顏色來畫

以鳥嘴形狀設計而成的口罩。從不良少年常會戴口罩的特徵聯想而來

🐾 什麼品種的動物?

企鵝是一種不會飛但進化為擅長游泳的鳥類。南跳岩企鵝棲息於印度洋南部和南大西洋等地。其特徵為體型偏小,頭上有黑色和黃色的羽冠。紅色眼睛,鳥橘色鳥嘴,粉紅色的腳。不會走路而是如同其名以跳躍的方式來移動,在岩石之間蹦蹦地跳躍。表情冷酷,也具有攻擊性。

裝飾帶用反差色橘色

皇帝企鵝

以皇帝企鵝為形象設計而成的連帽服時尚角色。因為是居住在寒冷地區的企鵝，所以穿著高防寒性的外套。另外，戴上帽子後，外形看來就像企鵝。

帽子 OFF

加入條狀裝飾，凸顯時尚感

將褲襪畫成橘色，增加華麗感

在靴子底部加上鐵片。可以破冰也能像溜冰鞋一樣滑行

能在雪和冰上行走的堅固靴子

色調

110

設定為企鵝寶寶的色系

企鵝寶寶 version

留下當作反差色的橘色

色調

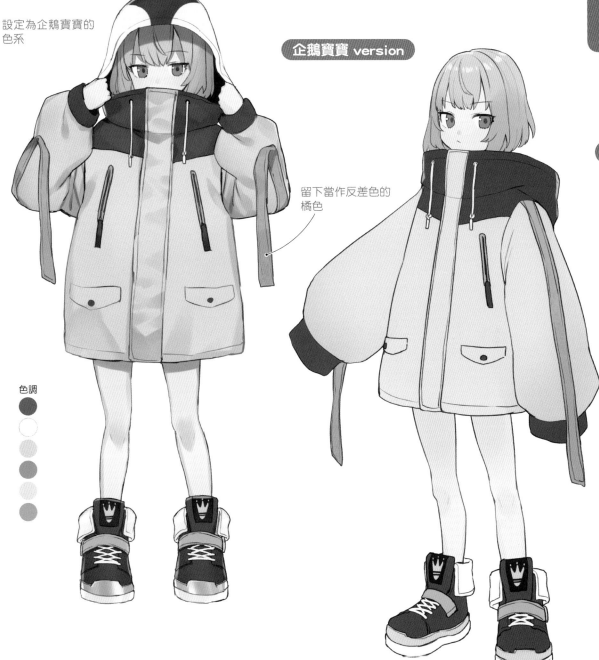

靴子的圖案設計成企鵝腳印的樣子。上半部是皇帝企鵝的頭冠

🐾 **什麼品種的動物？**

皇帝企鵝是棲息於南極中體型最大的企鵝。別名為國王企鵝。具有能適應於嚴苛寒冷的環境中圓潤且肥胖的身體和濃密生長的羽毛，體毛顏色方面，頭部、翅膀和腳為黑色，腹部為白色，臉頰周邊為黃色或橘色，在黑色的喙上有粉紅色或橘色的圖案。企鵝寶寶的外觀則是短羽毛，整體呈現灰色，頭部是黑色，臉為白色。擅長潛水，其潛水技能可說是鳥類中最強。

烏鴉

（雌性）

一提到烏鴉就會想到魔女。所以就按照魔女的形象設計了這個角色。加入了很多夢幻元素。烏鴉給人黑色的印象，而黑色屬於濃厚的色彩，要是用太多黑色就會顯得昏暗。這裡在帽子和斗篷等布料面積大的地方使用黑色，並調整影子的顏色和黑色處附近的顏色，讓整體看起來不會那麼地漆黑。

拐杖的形狀以烏鴉的頭和翅膀為形象

色調

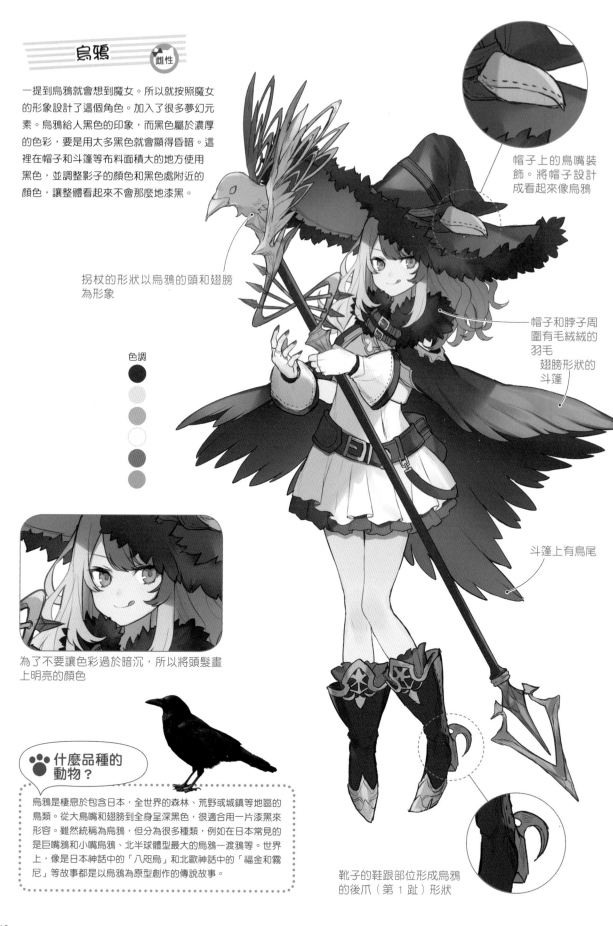

帽子上的鳥嘴裝飾。將帽子設計成看起來像烏鴉

帽子和脖子周圍有毛絨絨的羽毛

翅膀形狀的斗篷

斗篷上有鳥尾

為了不要讓色彩過於暗沉，所以將頭髮畫上明亮的顏色

靴子的鞋跟部位形成烏鴉的後爪（第 1 趾）形狀

🐾 什麼品種的動物？

烏鴉是棲息於包含日本，全世界的森林、荒野或城鎮等地區的鳥類。從大鳥嘴和翅膀到全身呈深黑色，很適合用一片漆黑來形容。雖然統稱為烏鴉，但分為很多種類，例如在日本常見的是巨嘴鴉和小嘴烏鴉、北半球體型最大的烏鴉一渡鴉等。世界上，像是日本神話中的「八咫烏」和北歐神話中的「福金和霧尼」等故事都是以烏鴉為原型創作的傳說故事。

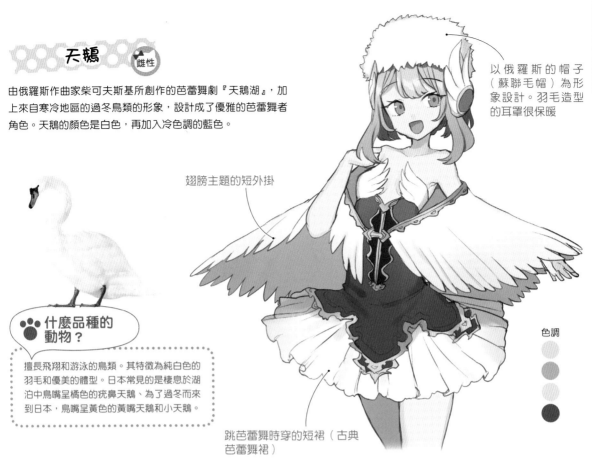

天鵝　雌性

由俄羅斯作曲家柴可夫斯基所創作的芭蕾舞劇『天鵝湖』，加上來自寒冷地區的過冬鳥類的形象，設計成了優雅的芭蕾舞者角色。天鵝的顏色是白色，再加入冷色調的藍色。

以俄羅斯的帽子（蘇聯毛帽）為形象設計。羽毛造型的耳罩很保暖

翅膀主題的短外掛

什麼品種的動物？

擅長飛翔和游泳的鳥類。其特徵為純白色的羽毛和優美的體型。日本常見的是棲息於湖泊中鳥嘴呈橘色的疣鼻天鵝、為了過冬而來到日本，鳥嘴呈黃色的黃嘴天鵝和小天鵝。

色調

跳芭蕾舞時穿的短裙（古典芭蕾舞裙）

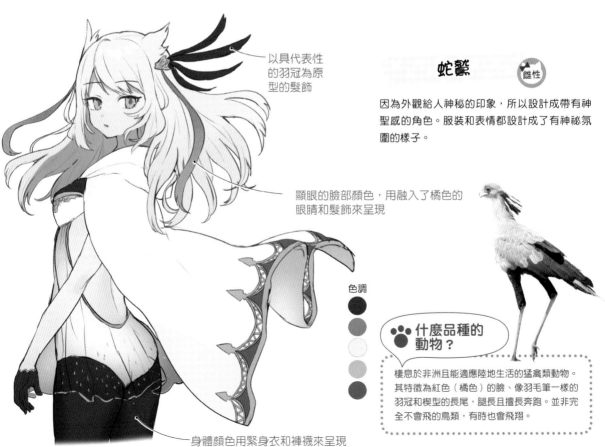

以具代表性的羽冠為原型的髮飾

蛇鷲　雌性

因為外觀給人神秘的印象，所以設計成帶有神聖感的角色。服裝和表情都設計成了有神秘氛圍的樣子。

顯眼的臉部顏色，用融入了橘色的眼睛和髮飾來呈現

色調

什麼品種的動物？

棲息於非洲且能適應陸地生活的猛禽類動物。其特徵為紅色（橘色）的臉、像羽毛筆一樣的羽冠和楔型的長尾，腿長且擅長奔跑。並非完全不會飛的鳥類，有時也會飛翔。

身體顏色用緊身衣和褲襪來呈現

❽ 其他動物

除了目前為止介紹的動物之外，世界上還有很多各式各樣的動物。這裡是不特別分類，以不同動物作為原型的角色設計。

 八齒鼠 （雌性）

八齒鼠是有活力地到處亂跳的動物，所以設計成了活潑的女孩角色。把角色的體型依照老鼠的體型，畫得嬌小又圓潤。因為八齒鼠可愛的外觀和動作，設計成了童話風又夢幻（夢幻可愛）的原宿風時尚的角色。統一使用中間色系的配色。

前端呈圓弧狀的耳朵朝向旁邊

以長鬚為形象畫成大幅度向外翹的髮型

穿著棒球外套營造有活力的形象

色調

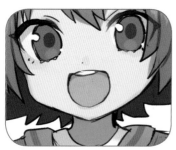

因為是齧齒目動物，露出上排牙齒會很可愛

 什麼品種的動物？

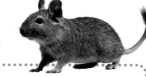

八齒鼠就像老鼠和松鼠一樣，進化出能夠啃咬物品的牙齒和下巴的齧齒目夥伴。八齒鼠棲息於位於南美洲西南部智利的安地斯山脈中，很親近人類，所以是很受歡迎的寵物。近年來也增加了許多毛色種類，一般八齒鼠是帶有黃色的咖啡色毛髮。眼睛上下方皆有蓬鬆的咖啡色線條，還有像是圍繞在周邊的奶油色。能靠聲音表達豐富的情感，因此也被稱為唱歌鼠。

長尾巴的前端有裝飾毛

注重時尚感的厚底運動鞋

老鼠

 雌性

色調

以一般的灰色老鼠為原型設計而成的角色。在設計中融入了灰色（老鼠色）和起司等元素。

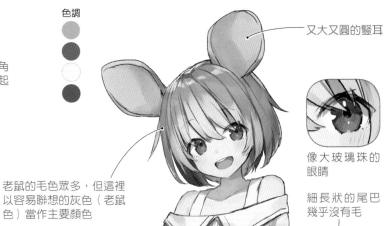

又大又圓的豎耳

像大玻璃珠的眼睛

細長狀的尾巴幾乎沒有毛

老鼠的毛色眾多，但這裡以容易聯想的灰色（老鼠色）當作主要顏色

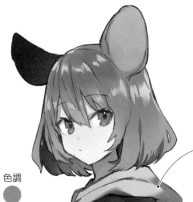

色調

黃色的連帽衫除了是反差色，也代表起司顏色

畫插圖才能呈現出像繩子一樣的條狀圖案的變形設計

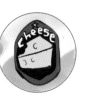

從老鼠＝起司的形象設計出的圖案

後背包加了貓耳朵和尾巴。目標是故意把天敵穿戴在上形成反差

One Point

事實上老鼠最喜歡的食物不是起司。但因為既定印象也很重要，所以也可以將其融入設計中。

 什麼品種的動物？

和松鼠一樣是齧齒目的代表性動物。棲息於世界上所有地方，大多以大家族的形式生活。老鼠其實有非常多樣的品種，像是小家鼠、姬鼠和長爪沙鼠等，其種類數量甚至超過 1000 種。能適應於大多數環境，屬於雜食性動物，什麼都吃，頭腦聰明同時具有高度警戒心，可說是僅次於人類的強勢哺乳類動物。

小毛足鼠

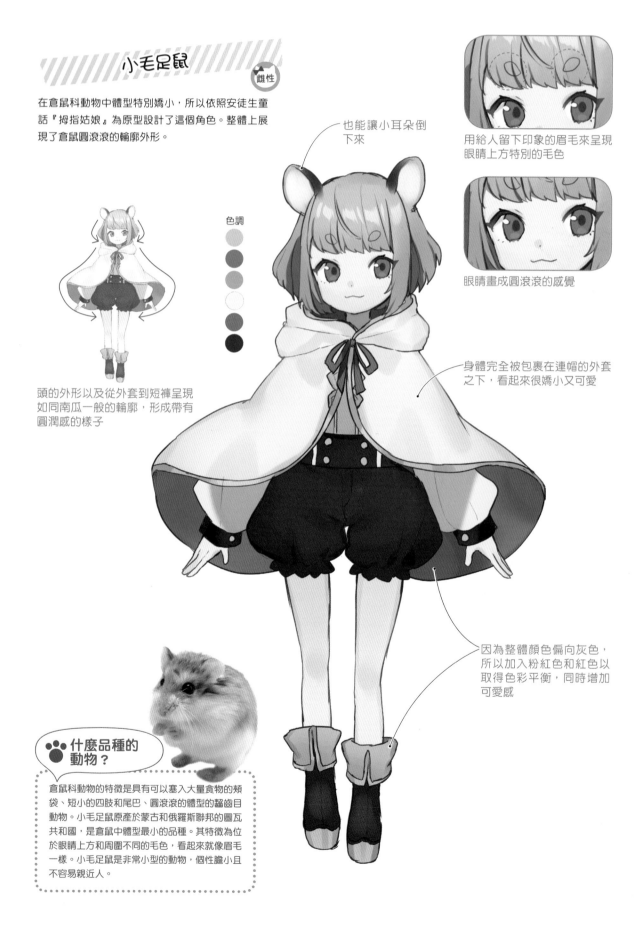

雌性

在倉鼠科動物中體型特別嬌小，所以依照安徒生童話『拇指姑娘』為原型設計了這個角色。整體上展現了倉鼠圓滾滾的輪廓外形。

色調

頭的外形以及從外套到短褲呈現如同南瓜一般的輪廓，形成帶有圓潤感的樣子

也能讓小耳朵倒下來

用給人留下印象的眉毛來呈現眼睛上方特別的毛色

眼睛畫成圓滾滾的感覺

身體完全被包裹在連帽的外套之下，看起來很嬌小又可愛

因為整體顏色偏向灰色，所以加入粉紅色和紅色以取得色彩平衡，同時增加可愛感

🐾 什麼品種的 動物？

倉鼠科動物的特徵是具有可以塞入大量食物的頰袋、短小的四肢和尾巴、圓滾滾的體型的齧齒目動物。小毛足鼠原產於蒙古和俄羅斯聯邦的圖瓦共和國，是倉鼠中體型最小的品種。其特徵為位於眼睛上方和周圍不同的毛色，看起來就像眉毛一樣。小毛足鼠是非常小型的動物，個性膽小且不容易親近人。

花栗鼠 雌性

因為花栗鼠帶有強烈的秋天印象，因此以藝術之秋的形象設計成了女畫家的角色。顏色主要使用了秋天葉片上的紅色和黃色、落葉上的咖啡色等秋季代表色。

松鼠的耳朵多有裝飾毛，花栗鼠的耳朵上則沒有

代表畫家形象的貝雷帽

秋天植物（銀杏、橡實、葡萄）的裝飾

適合貝雷帽的低辮子，形成古典的樣貌

尾巴上有直線圖案

穿上好像可以到處去寫生的連身吊帶褲。故意不穿好以凸顯個性並營造時尚感

畫出上排牙齒增加齧齒目動物的感覺，看起來很可愛

Sketch Book

色調

休閒運動鞋

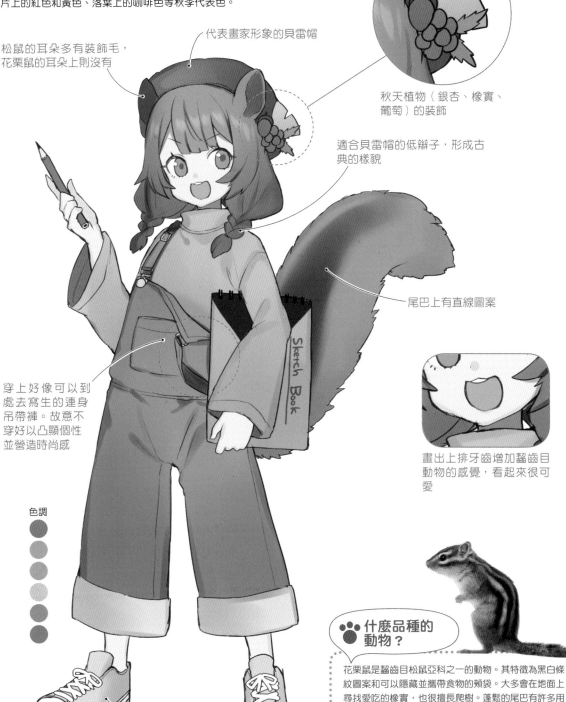

🐾 什麼品種的動物？

花栗鼠是齧齒目松鼠亞科之一的動物。其特徵為黑白條紋圖案和可以隱藏並攜帶食物的頰袋。大多會在地面上尋找愛吃的橡實，也很擅長爬樹。蓬鬆的尾巴有許多用途，例如可以取得身體平衡，從高處往下跳時可以取代降落傘，可以圍繞身體使身體變得暖活，遇到天敵時也可以自行斷尾後逃跑。花栗鼠放鬆的時候，可以看到腹部癱軟貼地的可愛身影。

鼬鼠 雌性

因為鼬鼠給人日本形象以及靈巧感，所以設計成了女忍者的角色。露出大片肌膚的服裝，除了能確保容易活動，也能凸顯女人味的外形。

將長髮綁成高馬尾。給人強烈的女忍者印象

小巧的圓耳朵

色調

女忍者象徵的 1 號單品。手裏劍

靠皮帶和斗篷凸顯有個性的外形。另外，會擺動的物品，也是能為畫面增加動態感的單品

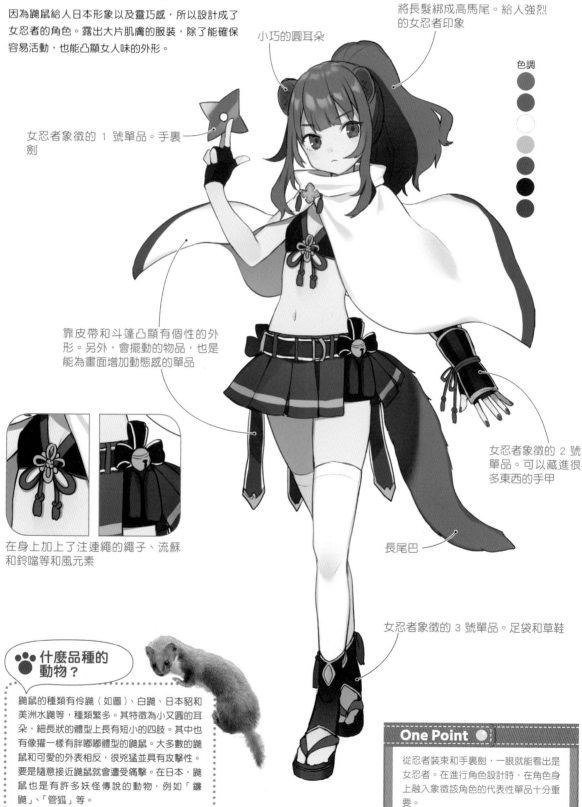

在身上加上了注連繩的繩子、流蘇和鈴鐺等和風元素

女忍者象徵的 2 號單品。可以藏進很多東西的手甲

長尾巴

女忍者象徵的 3 號單品。足袋和草鞋

什麼品種的動物？

鼬鼠的種類有伶鼬（如圖）、白鼬、日本貂和美洲水鼬等，種類繁多。其特徵為小又圓的耳朵，細長狀的體型上長有短小的四肢。其中也有像獾一樣有胖嘟嘟體型的鼬鼠。大多數的鼬鼠和可愛的外表相反，很兇猛並具有攻擊性。要是隨意接近鼬鼠就會遭受痛擊。在日本，鼬鼠也是有許多妖怪傳說的動物，例如「鐮鼬」、「管狐」等。

One Point ○

從忍者裝束和手裏劍，一眼就能看出是女忍者。在進行角色設計時，在角色身上融入象徵該角色的代表性單品十分重要。

雪貂 雌性

因為雪貂的身體很長，為了讓身體外形看來很修長，讓角色穿上一件式連帽洋裝。統一使用大多數雪貂的毛色—白色和咖啡色。

眼睛周圍的咖啡色圖案用挑染的頭髮來呈現

露出肩膀時尚又可愛

色調

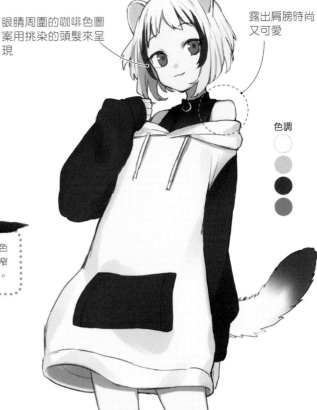

🐾 什麼品種的動物？

鼬科中個性最溫馴，並且在歐洲有悠長飼養歷史的動物。毛色眾多，大多為咖啡色和白色的組合。非常喜歡潛入洞穴或狹窄的地方，藉由這種智性也經常利用雪貂來清理煙囪和排水管。

髮型設計為雙馬尾，當作增強動態感的部位。正好適合活潑的角色

水獺 雌性

將水獺設計成在海邊遊玩的活潑女孩角色。穿著可以馬上跳入水中的服裝。顏色很活潑又明亮的感覺。

尾巴越往前會變得越細

色調

🐾 什麼品種的動物？

擅長游泳的鼬科動物。其特徵為細長的體型和短小四肢上的蹼。有時候能看到水獺將捕到的魚排列在一起的場景，傳說古人覺得這種場景看起來像是在供奉祭品，所以稱之為「獺祭魚（獺祭）」。

北極熊

雌性

因為北極熊是居住於寒冷地區的動物，所以設定穿著保暖服飾。由北極熊的臉和手為形象設計而成的連帽圍巾，凸顯出整體的可愛感。

色調

故意將頭髮顏色畫成灰色，才不會讓整體白色變得突兀

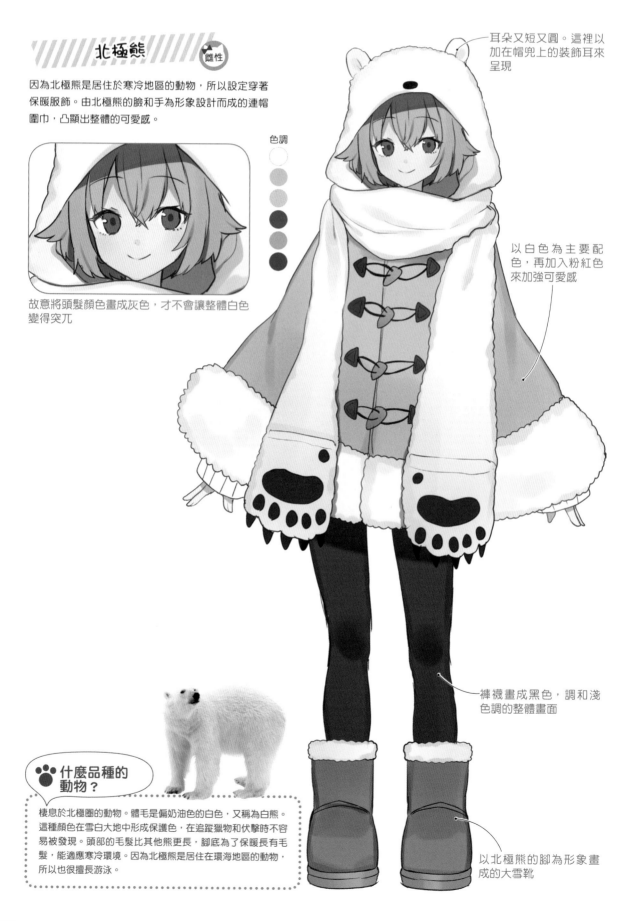

耳朵又短又圓。這裡以加在帽兜上的裝飾耳來呈現

以白色為主要配色，再加入粉紅色來加強可愛感

褲襪畫成黑色，調和淺色調的整體畫面

以北極熊的腳為形象畫成的大雪靴

什麼品種的動物？

棲息於北極圈的動物。體毛是偏奶油色的白色，又稱為白熊。這種顏色在雪白大地中形成保護色，在追蹤獵物和伏擊時不容易被發現。頭部的毛髮比其他熊更長，腳底為了保暖長有毛髮，能適應寒冷環境。因為北極熊是居住在環海地區的動物，所以也很擅長游泳。

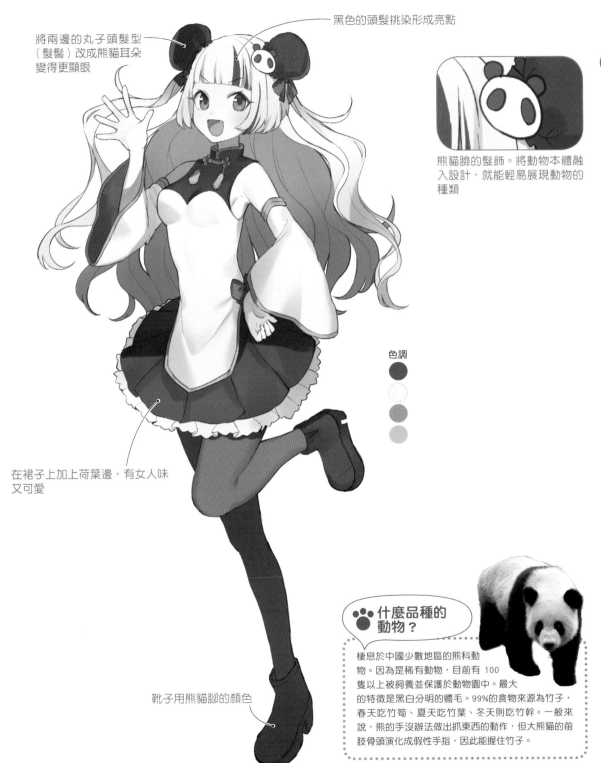

大貓熊

雌性

由熊貓棲息地－中國的形象，設計成了改良式旗袍的裙裝時尚。統一使用白色和黑色，並在各處加入了中國代表顏色－紅色和金色。

黑色的頭髮挑染形成亮點

將兩邊的丸子頭髮型（髮髻）改成熊貓耳朵變得更顯眼

熊貓臉的髮飾。將動物本體融入設計，就能輕易展現動物的種類

色調

在裙子上加上荷葉邊，有女人味又可愛

靴子用熊貓腳的顏色

什麼品種的動物？

棲息於中國少數地區的熊科動物。因為是稀有動物，目前有 100 隻以上被飼養並保護於動物園中。最大的特徵是黑白分明的體毛。99%的食物來源為竹子，春天吃竹筍、夏天吃竹葉、冬天則吃竹幹。一般來說，熊的手沒辦法做出抓東西的動作，但大熊貓的前肢骨頭演化成假性手指，因此能握住竹子。

浣熊 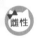 雌性

像強盜一樣的面罩讓我聯想到愛惡作劇的怪盜，而故意設計成了追擊怪盜的偵探角色。表情有點傲慢，也能注意到浣熊喜歡惡作劇的另一面。

因為整體太過偏向咖啡色，所以在帽子的頂端和胸口的紅色蝴蝶結上加入重點顏色

在放大鏡上加上蝴蝶結增加可愛感

讓角色拿著一眼就能看出是偵探的放大鏡單品

依照浣熊的毛色畫成的偵探風披肩。以夏洛克·福爾摩斯為原型

耳朵上有白色的鑲邊

尾巴是條紋狀

以臉上的黑色面罩為形象設計的帽子

在裙子上加上荷葉邊加強女人味

色調

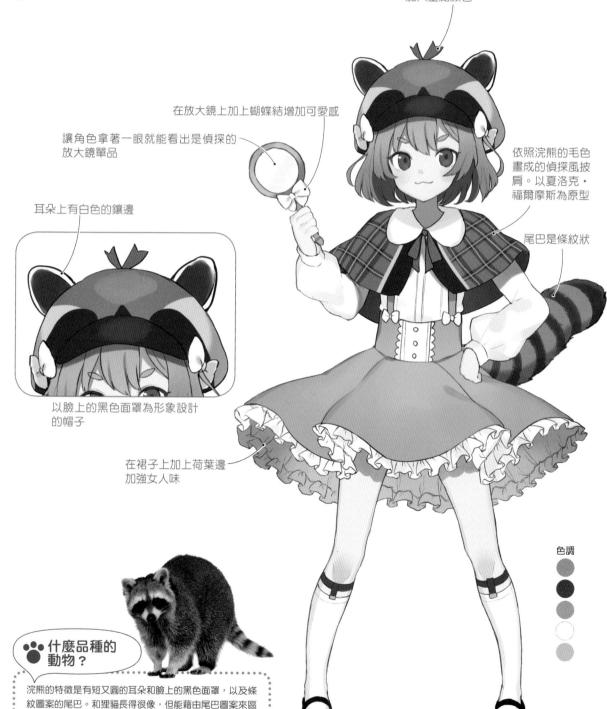

什麼品種的動物？

浣熊的特徵是有短又圓的耳朵和臉上的黑色面罩，以及條紋圖案的尾巴。和狸貓長得很像，但能藉由尾巴圖案來區分兩者。有 5 根手指的前肢很發達又靈活，能抓東西、爬樹或是開啟關著的門。也能使用前肢捕捉水中的獵物，看起來像在洗手一樣，據說這就是浣熊的名字由來。

刺蝟 雌性

設計成能夠呈現刺蝟圓潤外形和份量感的角色。後面的頭髮有份量，所以讓角色也穿上短但有份量的裙子，使整體輪廓看起來圓滾滾的。

以針為原型畫成的亂翹呆毛。
也能增加可愛感

前端有點尖的耳朵

色調

以背部的針為原型畫成向外翹的毛

🐾 什麼品種的動物？

雖然日文名字裡有鼠字，但不屬於齧齒目動物。刺蝟最大的特徵是背後長針，也就是硬化後的體毛。刺蝟的針會隨著感情而產生變化，放鬆的時候，針會服貼在身上；覺得有點不開心的時候，頭部的針會豎起；生氣的話，身上的針會全部豎起變成圓形。

好像能偷看到裏面的南瓜造型短褲
是重點

色調

孫悟空的象徵 1 號單品。
戴在頭上的金環（緊箍兒）

猴子的耳朵和人類很相似，畫得稍微偏大一點

獼猴（紅毛猴） 雄性

以登場於『西遊記』中的孫悟空為原型設計了這個角色。以紅色和金色當作基礎配色和加上了裝飾的服裝，展現出整體的中國風。

腰部的藍色和紅色形成反差色

🐾 什麼品種的動物？

棲息於中國南部和印度北部等地的靈長目猴科動物之一。能適應於山、森林、平原等多種環境中，並擅長爬樹。整體體毛偏向紅色，上半身帶有一些灰色，下半身則比較偏橘色。

孫悟空的象徵 2 號單品。
能乘坐的雲（觔斗雲）

以猴子的腳為形象畫成的鞋子

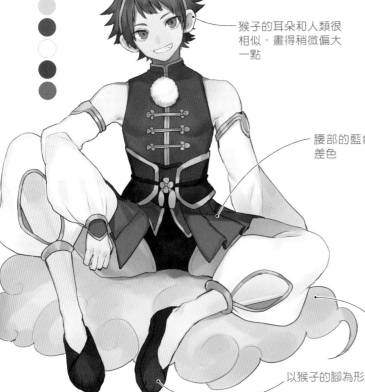

普通長耳蝠 （雌性）

因為蝙蝠喜愛古老建築和陰暗場所，所以設計成了哥德&蘿莉塔風格的角色。銀髮和雪白的膚色，帶有神秘的氛圍。

什麼品種的動物？

蝙蝠是唯一能使用翅膀飛翔的哺乳類動物。白天垂吊於洞窟和老建築的屋簷處等能夠抗熱抗寒的地方，太陽下山後就會開始狩獵。普通長耳蝠是棲息於歐洲的一種蝙蝠。普通長耳蝠的特徵是看起來像兔子耳朵一樣大的雙耳。日本也有日本長耳蝠的品種。

和臉相較之下偏大的耳朵

陽傘代表哥德&蘿莉塔風格，同時暗示了角色是喜歡陰暗場所的動物

黑色的洋裝底下穿著鯨骨框，看起來又軟又蓬

色調

以蝙蝠翅膀為形象畫成的披肩

黑色適合搭配上紅色。也很適合當反差色

披肩背後的樣子。依照蝙蝠的外形畫成

蟒蛇 雌性

因為白蛇被認為是神的使者，所以設計出能感受到神聖感的角色。眉毛上方剪齊的齊瀏海以及巫女風格的服裝，呈現出日式風格。另外，統一使用如白色和紅色等吉祥的顏色。

吉祥鈴鐺髮飾。鈴鐺下方擺動處是以蛇的鱗片為形象設計而成

將瞳孔畫得極為豎長，就會凸顯出蛇的感覺

色調

黑色和藍色分別是白色和紅色的反差色

以蛇的長身為形象畫成的長三股辮

🐾 什麼品種的動物？

蟒蛇是身體又粗又長，尾巴很短的爬蟲類動物。若是被蟒蛇纏住恐怕一時半刻都撐不下去。棲息於溫暖地帶的森林和疏林草原中，依品種不同也能在沙漠中生存。蟒蛇種類眾多，例如球蟒是能當作寵物飼養的品種，還有像照片中的白變種（白化症）蛇種。

Column ❸

變形角色的要領

能夠誇飾並呈現出獸耳和尾巴可愛感的變形繪畫與獸耳角色是絕配。這裡要介紹畫 2 頭身和 3 頭身角色的重點,以及 2 頭身角色的畫法。

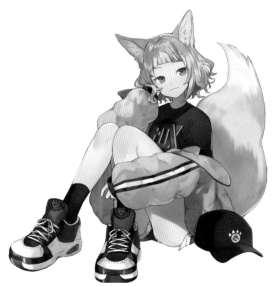 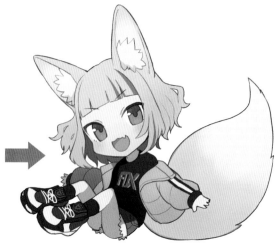

—— 2 頭身 ——

畫出簡單的輪廓。不要畫得太過精緻,秘訣是把想加強的部位畫得誇張一點就好。

耳朵・尾巴
耳朵和尾巴等關鍵部位要畫得又誇張又大。

臉
眼睛畫大一點,讓臉部器官更加集中會更可愛。

手・腳
手和腳都畫小畫短。臉的比例變得誇張,看起來就會很可愛。

服裝
減少線條,不要畫出細節處。但為了在簡潔中也能凸顯個性,要畫出最基礎的重點部位。
例)T 恤的文字

—— 3 頭身 ——

因為能畫的面積變大了,所以多加描繪細節處能讓畫面看起來更豐富,並且提高完成度。

耳朵・尾巴
和 2 頭身一樣,畫得又誇張又大。

臉
2 頭身的臉部表情要集中,但 3 頭身要考慮到臉和身體的比例,所以讓眼睛和嘴巴分開一點。

手・腳
和 2 頭身不一樣,把各部位畫得更大會看起來比較可愛。

服裝
盡量按照原先設計的細節處來描繪。
例)上衣的膨脹感
短褲的鬚邊和口袋
T 恤的文字
鞋子的細節

2 頭身角色的畫法

簡單介紹 2 頭身變形角色的繪圖步驟。
秘訣是將臉和身體畫成 2 個大圓形。
一般情況下,3 頭身也依照一樣的畫法。

先畫好會比較容易掌握外形

雖然耳朵最後會被蓋住,但

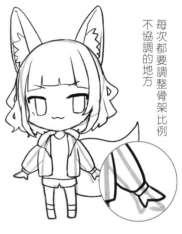

不協調的地方

每次都要調整骨架比例

1. 決定大小。畫出 2 個一樣大
的圓形。畫 3 頭身的時候就
畫 3 個圓形。

2. 畫出骨架。沿著邊緣決定頭
和身體的形狀。

3. 畫出素描圖。骨架較小位於
下方,在上方畫出頭髮、眼
睛並穿上衣服。

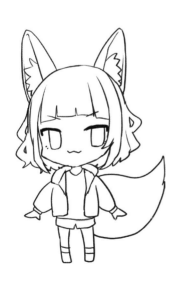

陰影只要簡單地平塗就好。
也可以畫上漸層

加上T恤的文字

4. 完成素描圖。畫得稍微胖一
點,就能更加凸顯變形感。

5. 上色。簡單地加上陰影和打
亮,營造出有變形感且乾淨
的形象。

6. 均勻上色並調整鉛筆稿的顏
色後就完成了。

⑨ 幻想生物

最後要以出現於神話與傳說中的幻想生物為原型來進行角色設計。因為沒有特定的外觀,所以大多組合了生存於地球上的動物元素後誕生而來。

龍(噴火龍)

將龍特有的粗暴形象進行了擬人化。將角的形狀、翅膀、尾巴、腳爪、破碎的洋裝等全身各部位畫成尖銳的外形,設計成外觀上看起來很兇猛的角色。因為是噴火龍,所以顏色統一使用了紅色系。

角畫成粗糙且隱約看得到空隙的形狀

毛髮畫成尖銳的外形

眼睛銳利且好戰。像蛇一樣的豎長狀瞳孔展現出瘋狂和強勢

因為火精靈沙羅曼達和被當作惡魔的民間傳說,畫出長又尖的耳朵

以蝙蝠為原型畫成的翅膀。紫色當作反差色,成為整體紅色系的亮點

色調

項圈和束縛道具讓人感覺另有內幕。想像出可能是因強大力量而長時間遭到封印的角色

像蜥蜴一樣,有鱗片的尾巴

尖銳的爪子和鱗片,就像猛禽類的腿

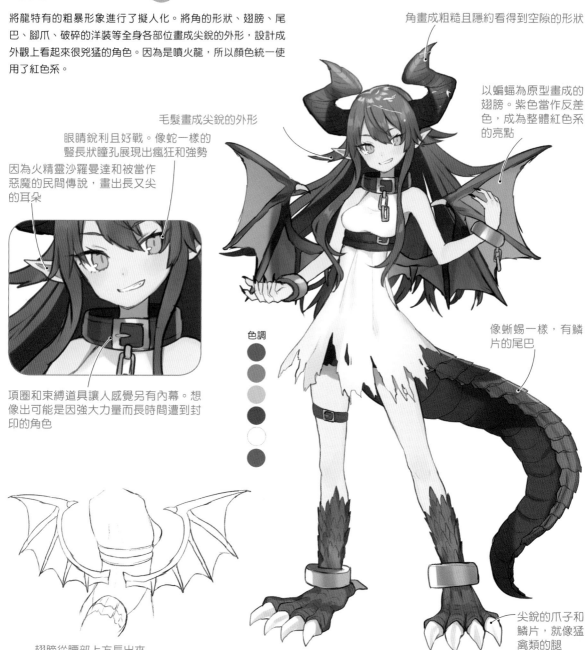

翅膀從腰部上方長出來

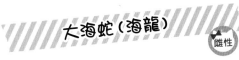

大海蛇（海龍）

雌性

從水→聯想到舞孃而設計出這個角色。因為是水中的舞孃角色，所以以泳裝為原型畫成了露出大片肌膚的服裝。整體輪廓畫成有魚鰭感覺的飄逸曲線，展現出和噴火龍完全相反的溫柔形象。顏色統一使用象徵水的藍色。

以深海魚海龍王頭上長有的長鰭為原型畫成柔軟的角

爬蟲類細長的豎長狀瞳孔

色調

像魚鰭一樣的耳朵，展現海洋生物的形象

有透明感的裝飾邊，展現清澈的水和女人味

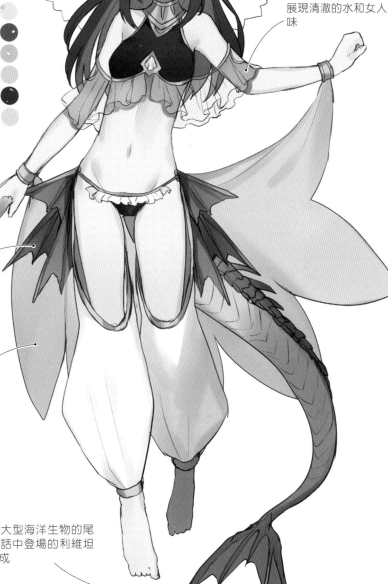

以魚鰭為形象畫成的腰部裝飾扮演著飾品的角色

紗裙是能展現動態感的單品。顏色畫成粉紅色形成藍色的反差色，除了點亮設計，也能有效調和整體色調

彷彿像是大型海洋生物的尾巴。以神話中登場的利維坦為形象畫成

飛龍（翼龍）

雌性

以翅膀飛膜的形狀畫成的連帽衫時尚。也在服裝上加入了翼龍風格的設計。同時凸顯出野蠻和可愛的感覺。

色調

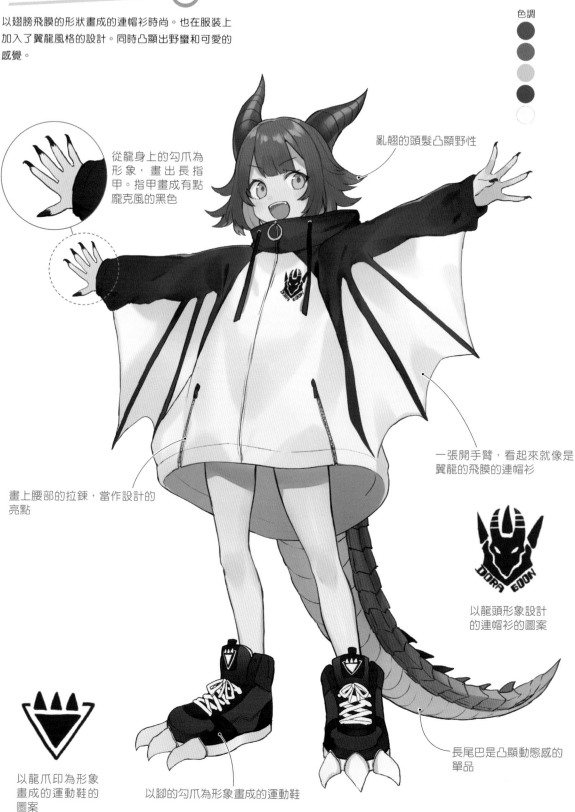

從龍身上的勾爪為形象，畫出長指甲。指甲畫成有點龐克風的黑色

亂翹的頭髮凸顯野性

一張開手臂，看起來就像是翼龍的飛膜的連帽衫

畫上腰部的拉鍊，當作設計的亮點

以龍頭形象設計的連帽衫的圖案

長尾巴是凸顯動態感的單品

以龍爪印為形象畫成的運動鞋的圖案

以腳的勾爪為形象畫成的運動鞋

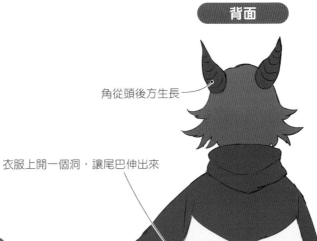

背面

角從頭後方生長

衣服上開一個洞，讓尾巴伸出來

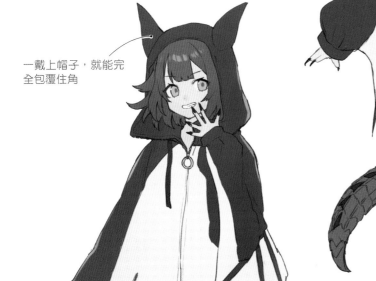

帽子 ON

一戴上帽子，就能完
全包覆住角

設計成後面比較長的連帽衫下襬

什麼是龍？

龍‧dragon 的傳說是存在於古今東西、世界上所有地方的神話與傳
說。龍的外觀依地區不同呈現很大的變化，有尖銳的牙齒與利爪、像蝙
蝠一樣的翅膀、類似蜥蜴的鱗片和四肢、如大蛇一樣的身體等，可能是
源自於雷、暴風雨或海嘯等自然現象。在本書中，主要以西方所說的龍
為原型，像是畫在英國威爾斯旗幟上的紅龍（噴火龍）、代表大海蛇或
利維坦的海龍（海龍）、代表飛龍的天空龍（翼龍）等進行了角色設計。

天使

天使→聯想到白衣天使，設計成女護士角色。整體呈現圓潤的外形，讓人感到柔和且溫柔。顏色統一使用粉紅‧紅色系，凸顯整體的女人味和可愛感。

以護士帽代替天使的光環。加上羽毛裝飾後，就能明顯看出是天使

色調

注射器是一眼就能看出是護士的單品

翅膀從肩胛骨的地方生長

以天鵝等鳥類為原型設計成的翅膀。將外形畫得圓潤且向外延展

在裙子上加上荷葉邊更可愛

粉紅色的指甲可愛又有女人味

鞋子用反差色黃綠色。這個顏色除了是亮點外，也能讓視線移到腳邊，完美融合整體色調

什麼是天使？

現身於世界上的許多聖典和傳說中的神之使者。主要工作為代替神給予人們祝福並守護人類，有時會吹響號角宣告末日審判，不一定是人類的同伴。天使的雕像經常是有類似人類的外表、巨大的鳥翅膀，以及頭上漂浮著光環的姿態。這種形象是從古老的繪畫和人類的理解中衍生而成，也有一說為原本天使沒有翅膀。

One Point ●

代表醫院和醫療機構的紅十字標誌，這個圖案的原意是代表「保護戰地中的醫療機關‧人員‧設施不受攻擊的標誌」。嚴格限制使用場所，若是任意使用可能會違法。因此使用時必須要大幅改變標誌的顏色（例如藍色或灰色）、或是改變標誌形狀後才能使用。這次的設計在護士帽上加上了更改後看起來完全不同的紅十字標誌。

惡魔

強烈凸顯出魅魔形象的惡魔角色。像魅魔一般性感的打扮，但卻因為對身材沒有自信而隱藏在寬鬆的連帽外套之下。目標是設計出達到這種反差感的角色。

惡魔角大多會畫成像是山羊和綿羊的角，將其稍微調整過後的造型

翅膀是蝙蝠的樣子

「666」是與惡魔有關的數字

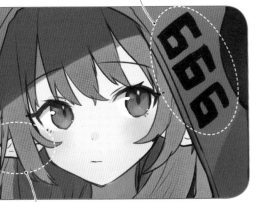

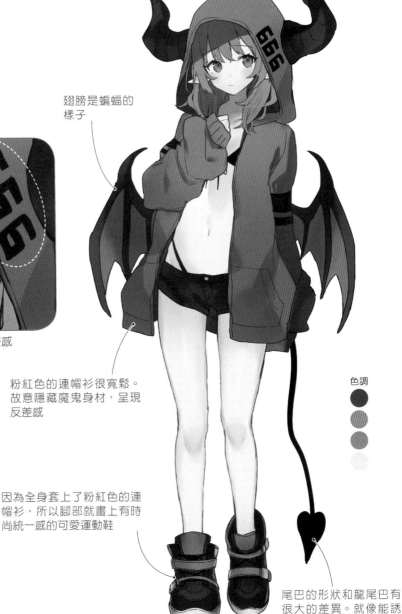

膽怯的表情呈現反差感

尖銳的耳朵很適合惡魔的形象

粉紅色的連帽衫很寬鬆。故意隱藏魔鬼身材，呈現反差感

因為全身套上了粉紅色的連帽衫，所以腳部就畫上有時尚統一感的可愛運動鞋

色調

尾巴的形狀和龍尾巴有很大的差異。就像能誘惑人類的巴風特，畫成愛心形狀

什麼是惡魔？

據說和天使生活在相同的世界，大多數是誘惑人類使其墮落的存在。進行等價交換來實現人類願望，是反對神和天使的敵人，也有從天使轉換為惡魔（墮落天使）的情況。外觀上，有些長得非常像人類難以區別、也有長著山羊頭的怪物（巴風特）、或是龍的外形，沒有一定的樣貌。惡魔也可以指人性中非「善」的部分。

One Point ●

惡魔和龍的共同形象元素很多，例如角和像是蝙蝠一樣的翅膀，有時候會很難區分要怎麼畫。這種情況，就要畫出惡魔尾巴特有的形狀，或是在龍身上加上像爬蟲類一樣的鱗片就能凸顯差異。

從零開始做封面設計

這裡要來解說最容易接觸到的封面設計是如何完成的。

打草稿

構思作為書籍門面的獸耳角色設計以及插圖的草稿。編輯事先給了我右項的要求，以此為基礎進行設計。

編輯的要求

1. 前一本系列作『獸耳的畫法』的封面角色是狼和兔子，所以希望這次畫其他的動物。狗、貓或狐狸

2. 女孩

3. 希望角色看起來很大

4. 希望能視情況在某個地方加入 2 頭身或 3 頭身的變形角色

A 方案

披著厚實的毛皮拉鍊外套裝扮的貓耳女孩角色。設定為具有動態感的姿勢，動作看起來很像貓。

B 方案

隨意套上羽絨服＋鴨舌帽＋運動鞋等街頭風時尚的狐耳角色。

A 方案因為毛皮很厚實的感覺，乍看之下季節感太過強烈，
所以決定以 B 方案為原型來繼續設計

修改草稿

針對 B 方案得到了右項的意見回饋，所以要繼續修改草稿。

意見回饋

1. 因為是以獸耳為主題的書，所以希望獸耳更加顯眼
2. 因為時尚單品太引人注意，所以希望可以調整

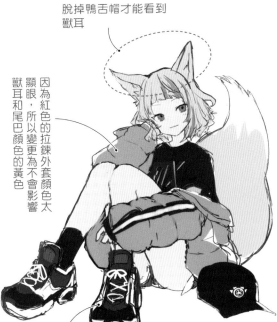

脫掉鴨舌帽才能看到獸耳

因為紅色的拉鍊外套顏色太顯眼，所以變更為不會影響獸耳和尾巴顏色的黃色

將鞋子稍微畫得小一點，調整成視線往上半部集中

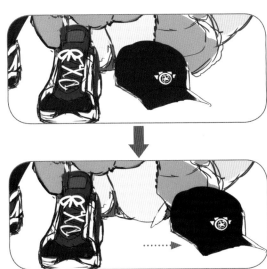

為了能看到大腿，所以把鴨舌帽的位置往右移動

完成插圖

因為調整過的草稿獲得通過，所以繼續畫完插圖。

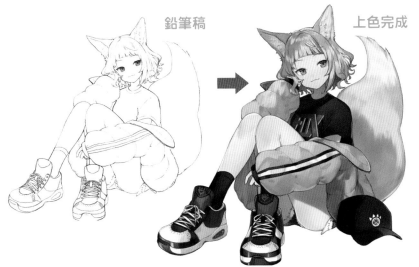

鉛筆稿　　上色完成

以完成的插圖為原型設計而成的變形角色。決定要加在封底上。

構思排版

從這裡開始是封面設計師的工作。邀請負責本次所有設計的廣田正康先生來進行解說。

首先，插圖還在草稿階段時，就要開始構想插圖和標題的配置。紙張尺寸為「B5 大小」。要注意獸耳和尾巴的前端不能被標題擋到。我想出了以下 6 種樣本。

要注意獸耳和尾巴的前端不能被標題擋到

思考文字的配置

依循指示思考標題等文字的配置。右邊是封面上所有的文字要素。

封面上所有的文字要素

1.標題
→獸耳角色設計書

2.副標題
→動物×擬人化

3.廣告標語
→增加 150%的絨毛感！

4.作者名稱
→しゅがお

5.規定圖案
→超會畫系列

右項為設計時編輯所提的要求。

和前一本系列作『獸耳的畫法』一樣沿用「獸耳」的標題圖案，所以繼續沿用從前的設計風格。此外，以「動物」「毛絨絨」「可愛」等關鍵字來構想設計。

編輯的要求

1. 想要沿用前一本系列作的風格。但重複性不要太高

2. 想要像前一本系列作一樣放大「獸耳」的文字

3. 副標題小一點也可以

前一本系列作『獸耳的畫法』的封面

規定圖案

前一本系列作的圖案

毛絨絨形象設計而成的花邊

看起來像尾巴的對話框

腳印

組合目前為止的要素後，完成了 5 個版面布局（印刷品的設計樣本）。提出之後，請編輯與出版社進行審核。

審核和討論後的結果，決定以讓插圖看起來更大的 A 方案為主再融入 B 方案的方式來進行修改。維持 A 方案的插圖大小和標題位置不動，組合 B 方案的書腰和看起來像地板一樣的底色和腳印。

另外，為了凸顯和前一本系列作的差異，將前作特殊的粉紅色「獸耳」的標題改成暖色系的螢光色。

A 方案　　　　　B 方案

C 方案　　　D 方案　　　E 方案

構想副標題

為了能更直接地傳達書籍內容，收到了如右項變更副標題的指示。要變更已經放入對話框中的文字有點困難，所以也變得必須連同對話框一起進行變更。

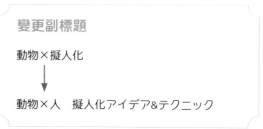

變更副標題

動物×擬人化

↓

動物×人　擬人化アイデア&テクニック

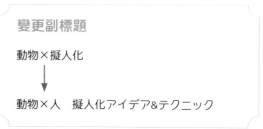

對於設計上的直覺感也很嚴格

因為像這種由 2 個段落分成的 4 個單字的排列組合很難設計，所以必須多下功夫。構想文字的意思時，因為「動物×人」和「擬人化」是相同的意思，所以決定設計出能傳達「擬人化（動物×人）構想&擬人化（動物×人）技法」的圖案。

動物 × 人　擬人化アイデア & テクニック

2 個段落

4 個單字

這是很難設計的單字組合，需要多下功夫

構想草稿

最終設計圖如同右圖，以「動物×人＝擬人化」的方式呈現。
接下來，將「動物×人」和「擬人化」的顏色設定為「獸耳」的標題文字的對比色。

因為對比色形成了整體的反差色，所以就算尺寸不大也會很顯眼

138

決定設計

將草稿圖替換成完成版插圖，繼續進行設計。變更「獸耳」的字型版本後，追加了另一個設計提案。選用了圓角的可愛字型。提出這 2 種版面布局進行審核，最終決定採用保留前一本系列作的易讀版的「獸耳」文字，也能加深讀者印象的 F 方案。

F 方案

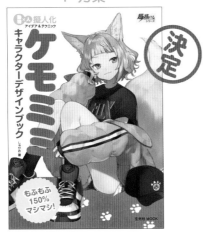

G 方案

構想封面以外的設計

因為封面（表 1）的設計獲得通過，最後要進行其他部份的設計。下圖為包含封面內、封底、折口等封面的整體設計。配置必要元素後就完成封面的設計。

封底上配置了變形角色

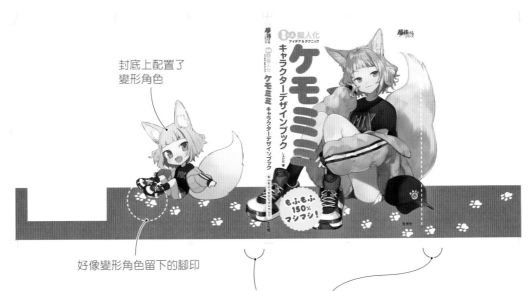

好像變形角色留下的腳印

右腳橫跨封底，尾巴橫跨折口，攤開整個封面時就能看到所有的設計

這裡要介紹作者實際上合作過的角色設計。僅刊載部分角色設計圖。

■ HimeHina

由田中姬&鈴木雛組成的雙人虛擬團體。主要在 YouTube 上發佈影片。在 2019 年播出的『虛擬角色—正在觀看』動畫中，負責綜藝環節的演唱和舞蹈。

官方網站
https://www.himehina.com/
HimeHina Channel
https://www.youtube.com/c/himehina

■ 田中姬和鈴木雛設計圖

因為是雙人組合，所以選擇互相襯托的對比色紅和藍為形象進行了設計。

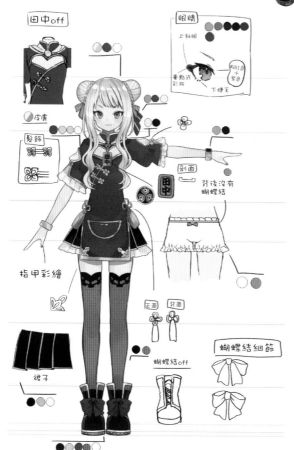

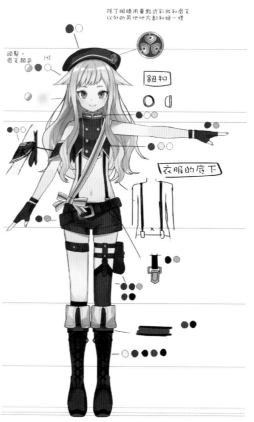

■ KMNZ（KEMONOZU）

由犬耳女孩「LITA（莉塔）」和貓耳女孩「LIZ（莉茲）」組成的虛擬女子 HIP-HOP 團體。2018 年，在第一個以虛擬 Youtuber 為主題的地面電波談話性綜藝節目「VIRTUAL BUZZ TALK！」中擔任主持，以 YouTube 為主在各大領域進行音樂活動和廣播。

官方網站
https://www.kmnz.jp/

KMNZ LITA
https://www.youtube.com/KMNZLITA

KMNZ LIZ
https://www.youtube.com/KMNZLIZ

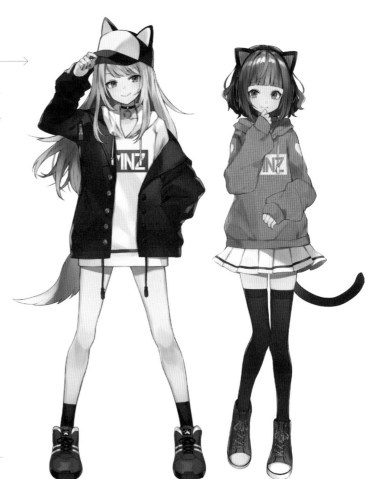

■ LITA&LIZ 設計圖

用帥氣的設計和可愛的設計，凸顯出各自的個性。

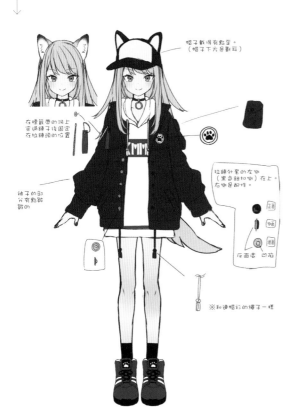

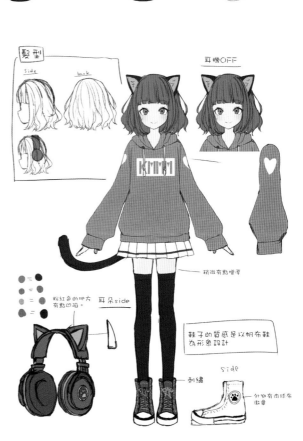

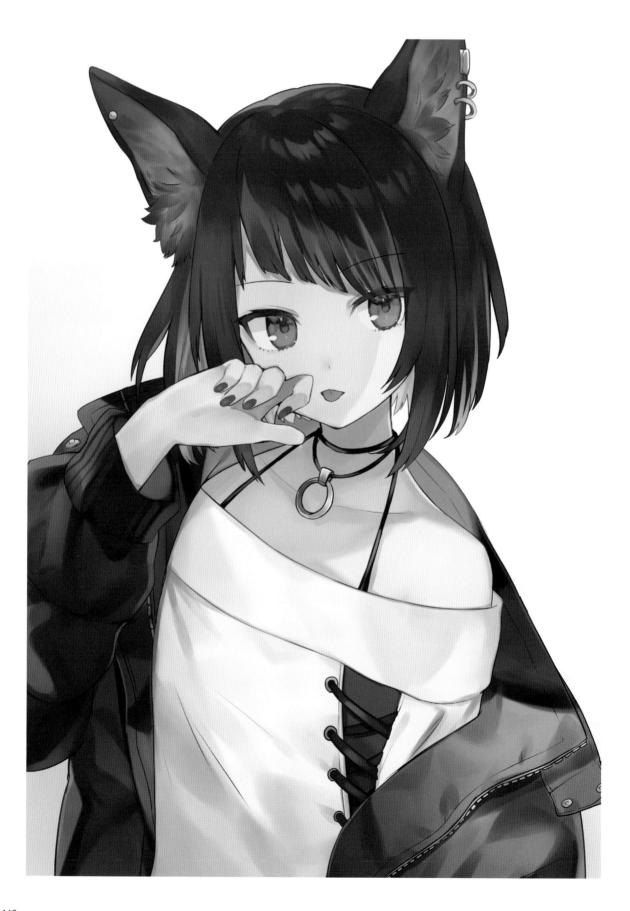

作者檔案

しゅがお

喜歡獸耳的畫家。

主要的繪畫經歷有「虛擬 YouTuber 田中姬&鈴木雛」、「虛擬女子團體 KMNZ 莉塔&莉茲」的角色設計、「Z/X-Zillions of enemyX（青花菜股份有限公司）」卡牌插圖、「初音未來 10th Anniversary 合作企劃店鋪 in Atre 秋葉原」主要視覺繪圖以外，還有輕小說插圖以及社群遊戲的插圖等。

網站【KINAKOMOCCHI】

http://syugao.wixsite.com/kinakomochi

Twitter

https://twitter.com/haru_sugar02

Pixiv

https://www.pixiv.net/member.php?id=612602

參考文獻

『世界動物大圖鑑 ANIMAL』總編輯：David Birney、日語版主編：日高敏隆（NEKO‧PUBLISHING）

『驚奇世界野生動物生態圖鑑』日語版主編：小菅正夫、譯者：黑輪篤嗣（日東書院本社）

『野生貓科動物百科』作者：今泉忠明（data-house）

『野生犬科動物百科』作者：今泉忠明（data-house）

『世界最美的貓圖鑑』作者：Tamsin Pickera、譯者：五十嵐友子（X‧Knowledge）

『新犬種大圖鑑』作者：Bruce Fogle、主編：福山英也（寵物生活出版社）

『新兔種大圖鑑』作者：町田修（誠文堂新光社）

『兔子‧倉鼠‧松鼠們的醫‧食‧住』主編：高橋和明（動物出版）

『開始來養山羊』編輯：山羊迷編輯部、主編：中西良孝（誠文堂新光社）

『The‧刺蝟』作者：大野瑞繪、主編：三輪恭嗣（誠文堂新光社）

『可愛的雪貂的飼養方法』編著：mini pet club（西東社）

『圖解 從零開始的畜產入門知識』主編：八木宏典（家之光協會）

『哺乳類動物比一比』作者：小宮輝之（山與溪谷社）

『世界鳥類大圖鑑 BIRD』總編輯：BirdLife International、日語版總編輯：山岸哲（NEKO‧PUBLISHING）

『獸耳的畫法』作者：YANAMi、HISONA、些夜、書套設計：文倉十（玄光社）

參考網站

大家的貓圖鑑

https://www.min-nekozukan.com/

大家的狗圖鑑

https://www.min-inuzukan.com/

其他網站、影片等

動物照片提供

Adobe Stock

https://stock.adobe.com/

※本書刊載部分動物照片是採用其他特徵相近的動物

TITLE

獸耳娘　角色養成設計書

STAFF

ORIGINAL JAPANESE EDITION STAFF

出版	瑞昇文化事業股份有限公司
作者	しゅがお
譯者	涂雪靖
總編輯	郭湘齡
文字編輯	徐承義　蕭妤秦　張聿雯
美術編輯	許菩真
排版	菩薩蠻數位文化有限公司
製版	明宏彩色照相製版有限公司
印刷	龍岡數位文化股份有限公司
法律顧問	立勤國際法律事務所　黃沛聲律師
戶名	瑞昇文化事業股份有限公司
劃撥帳號	19598343
地址	新北市中和區景平路464巷2弄1-4號
電話	(02)2945-3191
傳真	(02)2945-3190
網址	www.rising-books.com.tw
Mail	deepblue@rising-books.com.tw
本版日期	2020年8月
定價	380元

著者	しゅがお
企画・構成・編集	難波智裕（株式会社レミック）
編集協力	新井智尋（株式会社レミック） 山口あゆみ
デザイン	広田正康

國家圖書館出版品預行編目資料

獸耳娘：角色養成設計書 / しゅがお作
; 涂雪靖譯. -- 初版. -- 新北市：瑞昇文
化, 2020.05
144面；18.2x25.7公分
譯自：ケモミミキャラクターデザイン
ブック
ISBN 978-986-401-415-6(平裝)

1.漫畫 2.繪畫技法

947.41　　　　　　　　109005053

KEMOMIMI CHARACTER DESIGN BOOK
Copyright c shugao 2019
Copyright c GENKOSHA CO.,LTD. 2019
Originally published in Japan by GENKOSHA CO.,LTD.,
Chinese (in traditional character only) translation rights arranged with
GENKOSHA CO.,LTD.,through CREEK & RIVER Co., Ltd.